U0078952

Games for memory practice.

過目不忘

培養孩子理解能力^的

記憶遊戲

改善傳統死記硬背的痛苦學習經驗，
在遊戲中找到無窮的樂趣，讓你變苦記為樂記！

國家圖書館出版品預行編目資料

過目不忘：培養孩子理解能力的記憶遊戲 /
李元瑞 編著. -- 初版. -- 新北市：智學堂文化，
民104.5　面；　公分. -- (奇思妙想系列；02)
ISBN 978-986-5819-76-7(平裝)

1.益智遊戲

997　　　　　　　　　104004561

奇思妙想系列：02

過目不忘：培養孩子理解能力的記憶遊戲

編　　著 ── 李元瑞
出 版 者 ── 智學堂文化事業有限公司
執行編輯 ── 林美玲
美術編輯 ── 蕭佩玲
地　　址 ── 22103　新北市汐止區大同路三段一百九十四號九樓之一
　　　　　　TEL　（02）8647-3663
　　　　　　FAX　（02）8647-3660

總 經 銷 ── 永續圖書有限公司
劃撥帳號 ── 18669219
出 版 日 ── 2015年 5月

法律顧問 ── 方圓法律事務所　涂成樞律師
CVS 代理 ── 美璟文化有限公司
　　　　　　TEL　（02）27239968
　　　　　　FAX　（02）27239668

前言

　　你是否長期被下列問題所困擾——為什麼同樣的學習內容我總是比別人記得慢，明明已經記住的知識卻怎麼也想不起來。

　　1991年，「世界記憶大師」多明尼克·奧布萊恩成為首屆世界記憶錦標賽冠軍，並創下新的世界紀錄。此後11年間，奧布萊恩共8次衛冕成功，穩居冠軍寶座。他可以用38秒記住一副撲克牌的順序，用30分鐘記住2385個隨機產生的數位，用1個小時記住元素週期表上110種元素的原子序數、元素符號、元素類別和精確到4位小數的原子量……

　　讀到這裡，你可能會以為多明尼克從小就是記憶天才，然而事實上，多明尼克從小就患有「閱讀障礙症」以及「注意缺陷障礙症」，記憶和閱讀都有困難。

　　奧布萊恩的例子告訴我們：他雖然天賦不佳，卻懂得如何把自己的潛能發揮到極點。可見，只要挖掘出記憶潛能，提升記憶力，你也可以成為奧布萊恩那樣的記

憶天才，也可以像他那樣獲得精彩的人生。

那麼如何才能更快、更有效地提升自己的記憶力，進而成就自己呢？相信你在本書中能夠很快地找到你想要的答案。

本書裡的遊戲，本著實用、可操作性的原則，以提升青少年記憶力為宗旨，揭開了「天才」的奧祕，改善了傳統的死記硬背的痛苦學習經驗，深入淺出地為廣大青少年朋友詳細講解了各種激發記憶潛能、提升記憶力的祕訣。它帶給你的不僅僅是一種四兩撥千斤的記憶技巧，更重要的是讓你在遊戲中找到無窮的樂趣，讓你變苦記為樂記，變蠻幹為巧幹。

要想真正體驗本書帶來的神奇效果，就請隨我們走進本書，相信它一定會給你帶來意想不到的驚喜，幫你快速提升記憶力，邁開人生成功的第一步。

Part 1

理解記憶：
要理解，不要死記硬背

Part 2

圖像記憶：
把資訊轉化成具體形象

Part 3

觀察記憶：
眼睛是記憶的「祕密武器」

Games for memory practice.

Part 4

聯想記憶：
由「A」想到「B」的記憶鏈條

Part 5

諧音記憶：
記不住知識就記住它的「兄弟」

Games for memory practice.

Part 6

比較記憶：

從不同中找共性「因數」

過目不忘
培養孩子理解能力的記憶遊戲

Part 7

歸納記憶：
化零為整將資訊「格式化」

Games for memory practice.

Part 8

推導記憶：
記住事物筋骨「零負擔」

Part 9

故事記憶：
展開想像編故事

Part 10

歌訣記憶：

把枯燥材料編成「順口溜」

Part 1
理解記憶： 要理解，不要死記硬背

　　捷克著名教育家誇美紐斯說：「學生首先應當學會理解事物，然後再去記憶他們。」所以說，理解是記憶的前提，透過理解加深記憶是行之有效的方法。

　　所謂理解記憶，就是在積極思考、達到深刻理解的基礎上記憶材料的方法。若要記住，先要懂得。理解是良好記憶的基礎，透過理解加深記憶是行之有效的方法。「感覺到了的東西，我們不能立刻理解它，只有理解了的東西才能更深刻地感覺它。」理解能力的強弱，取決於他的知識量，頭腦中已有的知識結構就好像一張漁網，這張網越細密寬大，捕到的魚越多；若是漏洞無數，那很多魚兒就會跑掉。

　　因此，頭腦中知識結構越複雜、越系統化的人，記憶就越全面、越迅速、越牢固。

走出文字迷宮

遊戲目的

找規律，快速走出迷宮

遊戲準備

形式：討論分析
時間：5分鐘內
場地：室內

遊戲內容

　　下面的圖是一個由63個字組成的文字迷宮。請將「起點」作為入口，「終點」作為出口，所走的相領兩個字能連成一個詞，且只能橫走或堅走，不可斜走。請問：怎樣才能走出這個迷宮？

識	常	平	面	起	來	朝
居	住	和	面	點	頭	腦
言	格	體	字	數	口	袋
論	樂	氣	活	生	信	心
文	章	品	物	書	念	境
句	節	省	國	者	作	界
展	筆	親	名	景	風	雨
開	始	終	最	色	船	量
眼	目	點	要	紙	魚	類

遊戲答案

起點 → 點頭 → 頭腦 → 腦袋 → 袋口 →

口信 → 信念 → 念書 → 書生 → 生活 →

活字 → 字體 → 體格 → 格言 → 言論 →

論文 → 文章 → 章節 → 節省 → 省親 →

親筆 → 筆展 → 展開 → 開始 → 始終 → 終點。

如下圖所示：

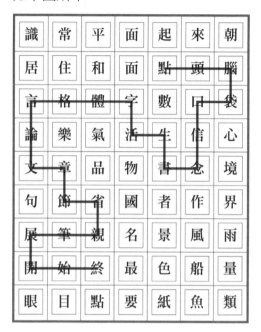

識	常	平	面	起	來	朝
居	住	和	面	點	頭	腦
言	格	體	字	數	口	袋
論	樂	氣	活	生	信	心
文	章	品	物	書	念	境
句	節	省	國	者	作	界
展	筆	親	名	景	風	雨
開	始	終	最	色	船	量
眼	目	點	要	紙	魚	類

記憶加油站

　　冷靜思考，善於觀察和發現，是理解記憶的重要方法。這類遊戲要求我們認真分析每到岔路口時，要選擇一條路走下去，如果不行就尋找另外一條路，這樣才能走出迷宮。

02 瓢蟲的位置

遊戲目的

熟記數學概念與公式

遊戲準備

形式：鉛筆，瓢蟲可用橡皮擦代替

時間：10分鐘之內

場地：室內

遊戲內容

　　一共有19個不同大小的瓢蟲，其中17隻瓢蟲分別放入了圖形中，每個瓢蟲均在不同的空間裡。現在要求你改變一下上面圖形的擺放方式，使整個圖形中多出兩個空間，進而能夠把10隻瓢蟲全部都放進去，並且每個瓢蟲都在不同的空間裡。

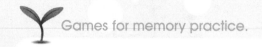

遊戲答案

　　兩個三角形相交最多能夠形成7個獨立的空間，而第三個三角形的每一條邊最多能夠與4條直線相交，因此它能夠與前兩個三角形再形成12個新的空間，這樣，加起來總共就能夠形成19個空間。

　　這就是我們最後能夠記住：3個三角形相交，最多能形成19個獨立的空間。所以，答案如下圖，19個瓢蟲分別在不同的空間內。

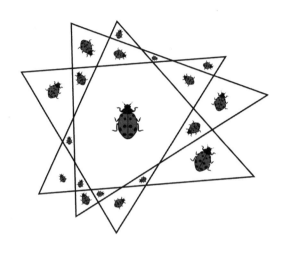

記憶加油站

　　這個遊戲和數學知識有關若想熟記數學概念，就要強化理解記憶，最好的辦法就是，自己對概念進行推理分析。

燒不壞的毛巾

遊戲目的

透過實踐，加強理解，提升記憶

遊戲準備

形式：動手操作，討論

時間：20分鐘內

場地：室內

遊戲內容

　　大家都知道這樣一個事實：毛巾遇到火，很容易被燒壞。如果讓毛巾不被燒壞，有沒有好辦法呢？下面，我們來做這樣一個小實驗：

　　第一步→用毛巾把一枚硬幣緊緊包住。

　　第二步→點燃一炷香，讓香的頂端接觸包裹著硬幣

的毛巾位置，發現毛巾沒有燒著。

第三步→將硬幣取出，直接用香接觸毛巾，發現毛巾被燒著。

這是怎麼一回事呢？

遊戲答案

這是採用轉移熱量的原理來完成的。包裹著硬幣的毛巾受熱時，部分熱量會傳導到硬幣裡，將燃點的熱量分散了，因此不容易燒起來。而沒有包裹著硬幣的毛巾，熱量沒有辦法傳遞，因此容易被燃燒。

記憶加油站

這是物理課程中的一個知識點，讓它記得牢固的辦法就是，動手實踐。所學的東西，是否真正理解了，還要看在實踐中能否運用。動手做個小實驗，仔細觀察現象，再認真分析，問題便可迎刃而解。

牢不可破的門

遊戲目的

提高問題分析力

遊戲準備

形式：動手操作或討論

時間：10分鐘

場地：室內

遊戲內容

下面A、B、C、D四扇木製門框中，哪一扇門框結構最牢固？為什麼呢？

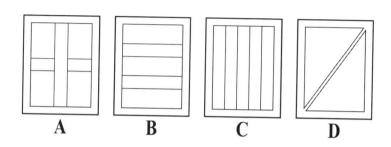

A　　　　B　　　　C　　　　D

遊戲答案

　　當三角形的三條邊確定之後,形狀就不易改變了。D正是由兩個三角形組成的,所以D的門框結構最結實。

記憶加油站

　　記憶數學知識點,重要的是動一下腦子,仔細分析理解,或是動手試一試,這樣會使記憶得到鞏固和深化。

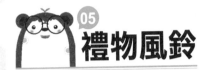

禮物風鈴

遊戲目的

掌握知識的「來龍去脈」，加深理解

遊戲準備

形式：討論

時間：5分鐘

場地：室內

遊戲內容

這個風鈴重144公克，(假設繩子和棒子的重量為0)你能計算出每一個裝飾物的重量嗎？

遊戲答案

想要計算每個飾物的重量，就要動動腦筋，不要看到這麼多東西擺在面前就無從下手。

我們可以給這些小禮物編號，從左至右依次為：A、B、C、D、E、F、G。

題目中告訴我們，風鈴整體重量是144公克，從圖中看出風鈴處於平衡狀態，也就是說A+B+C=D+E+F+G，這樣兩邊的重量相等。總重量是144公克，得出左邊總共的重量是72公克，同樣右邊重量也是72公克。我們再看，A+B=C，即A和B的重量都是18公克，C是36公克。D=E+F+G=36公克，G=E+F=18公克，E=F=9公克。

記憶加油站

這是考驗我們對數學平均知識的熟練運用。對於數學知識的記憶，最好的辦法就是了解定義是如何推理出來的，既知道由來，也瞭解結論，這樣就便於我們記憶了。

人和小魚

遊戲目的

透過觀察、理解，提高記憶力

遊戲準備

形式：討論

時間：5分鐘

場地：室內

遊戲內容

如圖所示，人和繩子另一端的塑膠玩具小魚處於平衡狀態。

如果我們拉著滑輪一端的繩子，高度就會提升，那麼左邊的塑膠玩具小魚會怎樣移動？

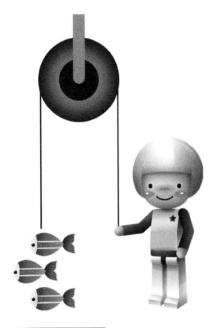

遊戲答案

　　無論我們怎樣拉動繩子，總是和小魚保持一種平衡
狀態。

記憶加油站

　　理解並聯繫實際，是記憶物理知識的一種方法。
另外，注意對日常生活中一些現象的觀察，也能幫助我
們加深記憶。

07 天平實驗

遊戲目的

透過實踐加理解，掌握天平使用方法的記憶。

遊戲準備

形式：動手操作使用天平

時間：10分鐘

場地：室內

遊戲內容

一模一樣的九包糖，其中有一包比其他的裝得少。

有一架配有兩個托盤的天平，我們怎麼稱才能夠只稱兩次就能找出那包缺斤短兩的糖？

遊戲答案

　　第一次稱，在左右托盤上各放入3包糖。第一種情況：如果天平保持平衡，那麼就只需要在剩下的3包糖中隨便拿兩包來再稱一遍，其中較輕的一包就是要找的；如果天平還保持平衡，那麼缺斤少兩的就是沒有稱的那包糖。

　　第二種情況：如果天平不平衡，那麼要找的那包糖就在較輕的托盤裡，從這個托盤裡隨便拿兩包糖再稱一遍，輕的那包就是要找的；如果天平還是平衡，那麼缺斤少兩的就是沒有稱的那包糖。

記憶加油站

　　死記硬背天平的使用方法，只能將知識停留在腦海。熟練記憶天平的使用方法，就是要先瞭解具體的使用方法，然後透過動手操作，便可掌握具體的方法。

揮發的藥水

遊戲目的

利用規律，提高理解記憶力

遊戲準備

形式：觀察、討論

時間：20分鐘

場地：室內或家中

遊戲內容

一種揮發性藥水，原來有一整瓶，在第二天變為原來的一半，在第三天變為第二天的三分之二，在第四天變為第三天的四分之三。

請問：藥水到第幾天時還剩下三十分之一瓶？

　　□　A、第五天

　　□　B、第十二天

　　□　C、第三十天

　　□　D、第一百天

遊戲答案

　　藥水揮發後，在第三天剩餘的量是原來的1/2×2/3＝1/3。第四天剩餘的量是原來的1/3×3/4＝1/4、據此可知，第N天時，還剩下1/N瓶。

　　所以，正確答案是C。

記憶加油站

　　我們在記憶知識時，往往會遇到不容易記憶的知識，善於發現並理解事物之間的規律性和因果關係，利用規律和關係幫助記憶。

動物公車站

遊戲目的

專注提高記憶

遊戲準備

形式：問答

時間：5分鐘

場地：室內

遊戲內容

兩人一組，甲把下面的題目念給乙聽，然後讓乙回答問題。

題目：

一輛動物公車從出發站開出時，車上有一頭大象、兩條蛇和一頭河馬。

第一站：下去一頭大象，上來一頭老虎。

第二站：下去一頭河馬，上來一匹馬。

第三站：下去兩條蛇和一頭老虎，上來兩隻老鼠。

第四站：下去一匹馬，上來一隻兔子。

第五站：下去一隻老鼠，上來一隻雞。

第六站：下去一隻老鼠，上來一條狗。

問題：

1、開車時車上有幾種什麼動物？

2、大象在哪一站下的車？

3、題目中一共出現過幾種動物？

4、汽車一共經過了幾站？

5、兩隻老鼠都下車了嗎？

遊戲答案

1、一頭大象、兩條蛇、一頭河馬

2、第一站

3、十種

4、六站

5、都下車了

記憶加油站

　　這個遊戲主要是要求我們注意力集中。記憶時要專心致志，排除雜念和外界干擾，大腦皮層就會留下深刻的記憶痕跡而不容易遺忘。如果精神渙散，一心二用，就會大大降低記憶效率。

白癡

　　醫生：「其實檢查一個人是否精神失常很簡單。」

　　記者：「怎麼查？」

　　醫生：「只要問他1+1＝？就行了。」

　　記者：「哦，正常人一定會説2！」

　　醫生：「不，他們會罵我把他當白癡。」

擲硬幣

遊戲目的

透過思考，加深理解記憶

遊戲準備

形式：討論

時間：10分鐘

場地：室內

遊戲內容

擲一枚硬幣100次，全部都為正面的機率是多少？正面和反面交替出現的機率呢？前50次連續出現正面、後50次連續出現反面的機率是多少？以及出現上面任意一種情況的機率是多少？

Games for memory practice.

遊戲答案

擲100次全部為正面的機率：

擲到1個正面的機率為：1/2=0.5

擲到2個正面的機率為：1/2×1/2=1/4=0.25

擲到3個正面的機率為：1/2×1/2×1/2=1/8=1.125

擲到100個正面的機率為：（1/2）100。

在理論上是有可能擲到100個正面的，但是實際操作中基本上不可能，因為正、反都擲到的可能性有太多種。

同樣，在實際操作中，出現所給出的任意一種情況的可能性都很小。這些情況出現的可能性都是相同的。

記憶加油站

對一些知識的記憶，要學會融會貫通，也就是將所理解和記住的各種局部內容，聯繫起來反覆思考，全面理解，這樣更有利於加深記憶。

11 紙鍋裡煮雞蛋

遊戲目的

動手實踐，加深理解記憶

遊戲準備

形式：動手實驗

時間：10分鐘

場地：室內

遊戲內容

　　我們熟悉的鍋一般都是用陶土、鐵或鋁等金屬製成的，當鍋裡的食物燒熟時，絕不會燒化鍋本身。紙做成的鍋也能夠煮熟雞蛋，你相信嗎？

　　不妨實驗一下：

　　選用鐵絲做支架，用紙做成一個紙鍋。紙鍋裡盛上

適量的水，再放上一顆生雞蛋，把紙鍋放到火焰上加熱，直到雞蛋煮熟為止，只要水不燒乾，鍋是不會著火的。為什麼會產生這種現象？

遊戲答案

這是因為紙鍋與鍋裡的水緊密地接觸在一起。當紙鍋受熱後，馬上把熱量傳給鍋裡的水，促使水的溫度不斷升高，直到沸騰。

因為紙鍋持續把熱量傳給鍋中的水，紙鍋本身的溫度不可能升得很高，紙鍋達不到燃點，所以就不會著火了。

記憶加油站

歌德曾說：「光有知識是不夠的，還應當運用；光有願望是不夠的，還應當行動。」可見，實踐不僅是檢驗知識掌握的熟練程度，也是加深記憶的好辦法。所以，遇到問題，多動手實踐，既加深理解，也掌握了知識。

隱語解碼

遊戲目的

認真思考，加深理解記憶

遊戲準備

形式：問答

時間：5分鐘

場地：室內

遊戲內容

香港警署截獲了某走私集團的一份奇怪的情報，上面有4句隱語：「晝夜不分開，二人一齊來，往街各一半，一直重力在。」

某警員經過研究，破解了隱語的意思，並連夜發動群眾、集合警員，做了戰鬥部署，很快抓獲了這個走私

集團。你能判斷出這4句隱語的意思嗎？

遊戲答案

四句隱語的意思是「明天行動」。

記憶加油站

　　這是一個猜字遊戲，根據「晝指日，夜指月」即「明」字。二人合成「天」字，往的一半「彳」和街的一半「亍」合成「行」字，「一直重力在」是「重」，和「力」合成「動」字。認真思考，是理解記憶的一種方法，如果遇到問題就慌張，是不能解決任何問題的。

升斗量水

遊戲目的

透過實踐，加強理解力

遊戲準備

形式：動手操作，討論

時間：5分鐘

場地：室內

遊戲內容

　　一長方形的升斗，它的容積是1公升。現在要求你只使用這個升斗，準確地量出0.5升的水。

　　請問，應該怎樣辦才能做到這一點呢？

遊戲答案

用升斗斜著量就可以做到。

記憶加油站

舊有的思維習慣緊緊追隨著我們，我們使用量杯或升斗時，常習慣於平直地計量體積。當你為解答這道問題而愁眉不展時，你可能從沒想到改變一下升斗的擺放測量方式，把升斗歪斜使用、改變雖然很小，卻是打破習慣和思想解放的表現。

金庫密碼

遊戲目的

動手實踐，加深理解記憶

遊戲準備

形式：討論

時間：5分鐘

場地：室內

遊戲內容

編寫9組金庫密碼的卡片，在規定時間內記住，並準確無誤地說出：左1、右5、右9、左4、右3、左6、左8、右2、左7。

遊戲答案

　　我們可以用顏色來區分左和右，再以形似的物體代表數位，這樣便於我們理解記憶。

　　1、建立顏色識別：例如左是黃色，右是紅色。

　　2、掛鉤法：將數位記號圖案化，鉛筆1、天鵝2、耳朵3、帆船4、鉤子5、菸斗6、拐杖7、眼鏡8、氣球9等。

　　3、連鎖法：運用連鎖法將資料兩兩相連，如此就可依序記得黃鉛筆(左1)插著紅鉤子(右5)，紅鉤子上掛著紅氣球(右9)，紅氣球綁在黃帆船上(左4)……

記憶加油站

　　認真分析遊戲的內容，透過積極思考，根據所給的密碼之間的聯繫，透過想像和比較的方法，達到深刻理解記憶。

 # 理解記憶學堂

　　真正的理解有兩個重要標誌，即動作的詞的解釋和實際執行動作。前者是指出某種動作所服從的原理，後者是指把某種原理應用到實踐中去。

　　運用理解記憶，不要逐字逐句地記，可以按照如下步驟強化我們的記憶：

一、瞭解大意

　　我們在記憶某個事物的時候，首先要弄清它的大致內容。拿讀書來說，先要通讀或者流覽一遍。瞭解了全貌才能對局部進行深刻的理解。這也就是「綜合」。

二、局部分析

　　對事物有了大致瞭解後，就要逐步深入分析。比如對一篇議論文，要弄清它的論點論據，根據結構分成若干段落，逐個找出主要意思，也就是找出「資訊點」，加以認真分析、思考。

三、尋找關鍵

這就要求我們找到文章的要點、關鍵和難點，並弄明白，牢牢記住。只有在此基礎上，才能理解和記住其比較次要或者從屬的內容。

四、融會貫通

就是將所理解和記住的各種局部內容，聯繫起來反覆思考，全面理解。這樣更有利於加深記憶。

五、實踐運用

所學的東西，是否真正理解了，還要看在實踐中能否運用。如果應用到實際工作中就「卡住」，那就說明並未真正理解。真正的理解是有具體標準的，一是能夠用語言和文字解釋，一是會實際運用。在實際運用過程中，會繼續深化理解。

Part 2
圖像記憶： 把資訊轉化成具體形象

　　俗話講：「一張圖片勝過一千個單詞」，這是對圖像記憶效果的最好讚美。在腦海中的圖像愈加清晰，記憶就愈持久。

　　所謂圖像記憶法，就是把需要記憶的內容轉換為實在物體的形象，這樣，記憶就變得持久。

　　圖像記憶的原理就是把陌生的、抽象的記憶材料，轉為生動活潑的圖像進行記憶。在運用圖像記憶法的時候，需要盡可能地把圖像想像得生動、活躍，前後的圖像最好能一環接一環地聯想，順序不要搞亂。在想像的時候，盡可能讓圖像兩個兩個地產生互動、聯結，這樣的記憶效果就會更好。

斑馬探險

遊戲目的

整理思路，提高記憶力

遊戲準備

形式：討論

時間：5分鐘

場地：室內或家中

遊戲內容

有一匹斑馬，到山洞裡探險，大家能夠猜到牠是如何走出山洞的嗎？

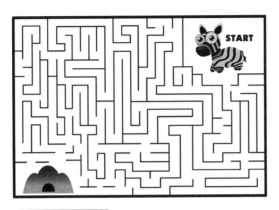

遊戲答案

記憶加油站

　　走迷宮沒有有竅門，每條路都試著走一遍，當你嘗試走過了所有通往失敗的路後，便只剩下一條路——那就是成功的路！

你認識這個國家嗎

遊戲目的

透過地圖，掌握國家圖案的記憶

遊戲準備

形式：提問

時間：1分鐘

場地：室內或家中

遊戲內容

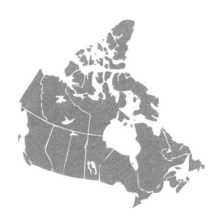

遊戲答案

加拿大

記憶加油站

瞭解一個國家的地理位置，首先就要對這個國家在世界中的位置有一定的瞭解，再從它的緯度位置、海陸分佈及與其他國家間的位置關係進行觀察，最後得出該國地理位置的完整認識。

輕鬆一下

為什麼

有個人問農民：「這頭牛怎麼沒有角？」

農民說：「有的因為遺傳，有的因為和別的牛頂角失去了，有的因為生病，而這頭，因為牠是隻驢。」

旋轉的物體

遊戲目的

利用想像力，提高圖像記憶力

遊戲準備

形式：討論形式

時間：3分鐘

場地：室內

遊戲內容

　　這是一個三維物體旋轉不同角度的視圖，但是它們的順序被打亂，你能否將它們按照原來的順序排列？

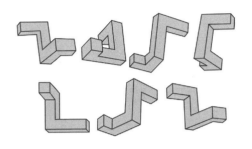

記憶加油站

　　圖像記憶法要有一定的空間想像力，這種能力是需要長期累積才能形成。包括：養成長期對幾何體的觀察習慣；根據幾何圖像能夠建構幾何實體的習慣；對經典幾何圖形之間的關係以及一些幾何圖形，如立方體等圖像熟練掌握；對於常見的點、直線、平面之間的關係在現實生活中能夠建立相應的生活模型。

考眼力

遊戲目的

透過仔細觀察,提高圖像記憶力

遊戲準備

形式:討論分析

時間:2分鐘

場地:室內或家中

遊戲內容

快速找出下面六組圖形中,擁有相同圖形的兩組。

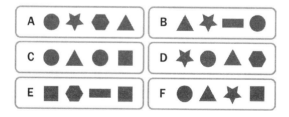

遊戲答案

A 和 D

記憶加油站

　　觀察力是記憶力的前提，日常生活中，可以經常做一些小的練習訓練觀察力，譬如讀完一篇文章後，把自己讀到的情節試著記錄下來，用自己的語言將其中的場面描繪一番。這樣就可以測試自己是否能把最主要的部分準確地記錄下來，進而在一定程度上鍛鍊自己的觀察力。

語音系統

　　百貨公司語音系統：「如果您想預訂或付款，請按5。如果您想表達您的不滿，請按6459834822955392。祝您愉快。」

九點連線

遊戲目的

突破思維定勢，提升記憶

遊戲準備

形式：動手操作

時間：2分鐘

場地：室內

遊戲內容

如右圖所示，有9個圓點，請你用一筆四條直線把9點連接起來，線與線之間不得斷開，且每個點 只能經過一次。

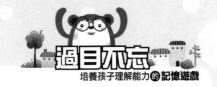
遊戲答案

　　如果我們按照正常的方法連接，很容易將其認定為一個正方形，由此也只能在九個點所組成的正方形「邊界」內解決問題，用正向思維方式得出「無解」的答案。答案如下圖：

記憶加油站

　　思考問題時，突破思維定勢，運用逆向思維，多角度分析，對提高我們的記憶力有很大的幫助。

考記憶

遊戲目的

借助想像力，明記憶

遊戲準備

形式：準備一組詞

時間：5分鐘

場地：室內

遊戲內容

記憶下列東西：

1、 風箏

2、 鉛筆

3、 汽車

4、 電鍋

5、 蠟燭

6、 果醬

這六樣東西，你可以記得幾項呢？

其實你可以六樣都記得而且輕而易舉。只要靠著你的想像力。

你可以借助想像：

你放著風箏，風箏在天上飛，這是一個什麼樣的風箏呢？是一個白色的風箏。忽然有一枝鉛筆，被丟了上去，把風箏刺了個大洞，於是風箏被掉了下來。而鉛筆也掉了下來，砸到一台汽車，擋風玻璃也全破了。

後來，汽車只好放到一個大電鍋裡去，當汽車放入電鍋時，汽車融化了，變軟了。後來，你拿著一個蠟燭，敲著電鍋，噹噹噹的聲音，非常大聲，而蠟燭，被塗上了果醬。

現在回想一下。

風箏怎麼了？被鉛筆刺了個大洞。

鉛筆怎麼了？ 砸到了汽車。

汽車怎麼了？ 被放到電鍋煮。

電鍋怎麼了？ 被蠟燭敲出聲音。

蠟燭怎麼了？ 塗上了果醬。

如果你再回想幾次，就把這六項記了起來了。

記憶加油站

在這裡所運用的方法，並不是編故事，也不是講故事。而是運用想像力來形成一個電影的運鏡畫面。

圖像記憶法中，關鍵是要會運用聯結，透過聯想法把一個個或一組組圖像聯結起來，就像一條鐵鍊中的各個環，環環相扣。

07
多餘的圖形

遊戲目的

透過認真觀察圖像，提高記憶

遊戲準備

形式：觀察

時間：2分鐘

場地：室內

遊戲內容

D

可以把五個選項都拼一遍，會發現D看起來很像是心形圖的底部，但和其他選項的圖都拼接不到一起，所以，很快就能排除D是多餘的選項。

如果你覺得不確定，可以把A、B、C、E拼一下，答案很快便出來了，這個遊戲借助對比的方法，很容易就區分出事物之間的共同點和不同點。

洗乾淨

爸爸：「哎呀，小乖乖！你洗了一上午，洗乾淨了些什麼？」

兒子：「爸爸，我把肥皂洗乾淨了。」

撲克牌記憶

遊戲目的

掌握撲克牌記憶方法

遊戲準備

形式：準備一副撲克牌，仔細觀察

時間：5分鐘

場地：室內

遊戲內容

請大家仔細觀察下面的撲克牌，快速記住撲克牌的花色和點數。

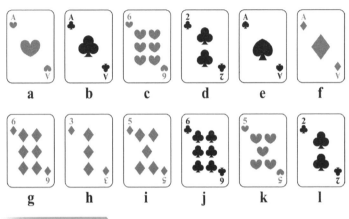

記憶加油站

　　這是撲克牌記憶的方法：首先熟悉每張牌所代表的相應圖像，記憶的時候，在12個數位椿上按順序每個數位上放4張牌，把這4張牌代表的圖像與相應數位代表的圖像；進行緊密的聯結，12個數位椿上剛好放下52張牌。

　　回憶的時候，把這12個數字椿在大腦中過一遍，就能快速地記憶撲克牌。

美麗的圖案

遊戲目的

根據圖像強化記憶

遊戲準備

形式：討論

時間：3分鐘

場地：室內

遊戲內容

這個造型美觀的花瓶是由碎瓷片拼成的。請在碎瓷片上寫上對應的編號。

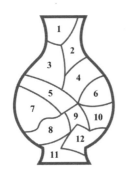

遊戲答案

A：6、7、8、1

B：2、3、4、5

C：12、11、10、9

記憶加油站

　　記憶具體物時，要仔細觀察，使事物的形象在腦中停留幾秒鐘，使之在腦中產生清晰地表像，便於以後回憶。

底部的圖案

10

遊戲目的

觀察圖像強化記憶

遊戲準備

形式：觀察討論

時間：3分鐘

場地：室內

遊戲內容

以下三個圖形，是同一個立方體由於三種不同的放置所呈現出來的三種不同的視面。

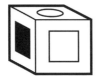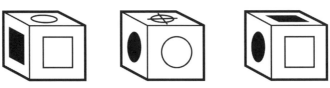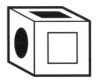

　　從圖中可以看到，有以下5種圖案分別出現在立方體的各個側面。

　　立方體的六個側面都有圖案，而出現在立方體的各個側面上的圖案，總共只有5種，也就是說，有一種圖案出現了兩次。

　　如果我們進一步知道，上述三種視面中，位於底部的圖案，都不是出現兩次的圖案，那麼，哪個圖案出現了兩次？

遊戲答案

出現兩次的是空圓。一個圖形或者出現一次，或者出現兩次。假設空圓只出現一次，則圖一和圖二中的空圓是同一個側面上的空圓。這樣，和空圓相鄰的四個側面上，是四個互相不同並且與空圓也不同的答案。

因此，圖一中位於底部的圖案一定出現了兩次，這和條件矛盾。所以，圖一和圖二中的空圓是兩個不同的側面上的空圓，即出現了兩次。

記憶加油站

這個遊戲能有效訓練我們的視覺辨析能力和記憶能力，我們可以採取由繁到簡，由多到少的順序進行。

11

巧記詞語

遊戲目的

想像圖像強化記憶

遊戲準備

形式：討論

時間：3分鐘

場地：室內

遊戲內容

記憶片語：西瓜、熊貓、大門、鯊魚、菜刀。

記憶加油站

　　用圖像記憶法來進行記憶，第一步就是想像出五個生動的圖像，第二步就是要把它們用串聯聯想法聯結起

來，可以這樣想：西瓜裡跑出一隻大熊貓，熊貓走出大門，大門上趴著一條鯊魚，鯊魚咬著一把菜刀。

　　記憶多組詞語時，重要的是找好聯結點。找好聯結點後，就能把相互獨立的圖像聯結在一起，需要記憶的詞語便生動、深刻了。

曠世巨作

　　病人甲：「怎麼樣？這本書寫得還不錯吧？」

　　病人乙：「太好了！真是曠世巨作。一點廢話都沒有，簡潔有力。不過有一個缺點，就是出場人物太多了！」

　　護士：「喂！你們兩個，快把電話薄放回去。」

中國煤炭資源分佈區

遊戲目的

借助圖像掌握知識

遊戲準備

形式：問答

時間：3分鐘

場地：室內

遊戲內容

記憶煤炭資源分佈區

遊戲答案

中國煤炭資源分佈，主要有：

山西、內蒙古、陝西、河南、山東、河北、安徽、

江蘇、新疆、貴州、雲南、黑龍江。

記憶加油站

這個遊戲可以用圖像記憶法讀圖，在圖上找到山西省，明確山西省是中國煤炭資源最豐富的省，再結合中國煤炭資源分佈圖，找出分佈規律：它們以山西省為中心，按逆時針方向旋轉一周，即可記住這些省區的名稱，陝西以北是內蒙古、以西是陝西，以南是河南，以東是山東和河北。

接著，在圖上掌握中國煤炭資源還分佈在安徽和江蘇省北部，以及邊遠省區的新疆、貴州、雲南、黑龍江。借助地圖找規律，是熟記地理知識的一個重要方法。

遊戲目的
透過想像圖像強化記憶

遊戲準備
形式：問答
時間：3分鐘
場地：室內

遊戲內容
記憶片語：自行車、獎盃、火炬、帆船、大象、長頸鹿、烏龜、鋼琴、螃蟹、電風扇、樹葉、蝴蝶、恐龍、溜冰鞋、沙發、鱷魚。

記憶加油站

透過想像，把上面這16個詞語的圖像想像出來，有了這些圖像，我們再進行運用想像力，把它們聯結成為生動活潑的活動圖像，讓我們能夠像看電影一樣來進行記憶。例如：參加自行車比賽獲得冠軍，就得到了一個獎盃，然後想像一個火炬插在獎盃裡面，接著拿這個火炬去把帆船燒了，這時一頭大象用鼻子吸水來救火，然後大象跟長頸鹿打架，用長長的鼻子把長頸鹿的脖子捲了起來仍到空中，長頸鹿掉下來之後壓扁了一個烏龜，這隻烏龜爬到鋼琴上去彈鋼琴。烏龜彈鋼琴的優美旋律吸引了螃蟹，螃蟹就爬到鋼琴上跳起了螃蟹舞，跳完之後就拿起一個電風扇，一陣大風把樹上的樹葉紛紛吹了下來，一隻蝴蝶飛到樹葉上去休息，這時來了一隻恐龍把蝴蝶吃掉了，恐龍吃掉蝴蝶之後就穿上溜冰鞋到沙發上溜冰，結果把沙發底下的一隻鱷魚壓扁了。

上面這段文字，我們需要發揮想像力，這樣，圖像記憶法就能很好地發揮出來，我們所記住的這些詞語，就有可能很長時間都不會忘記。

眾裡尋「圖」

遊戲目的

認真觀察圖像，提高記憶力

遊戲準備

形式：問答

時間：3分鐘

場地：室內

遊戲內容

仔細觀察下圖：

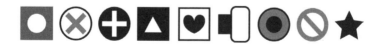

從下面的圖形中迅速地找出剛才見過的圖形，並用彩色筆把它圈出來。

記憶加油站

這個遊戲考察快速記憶，方法很簡單，找規律，細觀察，加上聯想的方法，輕而易舉就能找出答案。

仔細看上面的圖，第一個圖和日本的國旗很像，第二個圖和救護車的「十」字很像，第三個圖很像我們的鈕扣，第四個圖記住是由正方形和三角形構成，第五個圖記住心形便可，第六個圖和乒乓球拍長得很像，第七個圖是個圓環，第八個圖很像禁止通行的標誌，最後一個圖像太陽。這樣，把每個圖都能與生活中的情況聯想，很快就能圈出圖形。

圖像記憶學堂

　　要充分地發揮圖像記憶法的威力，只有簡單的四個步驟：圖像轉化、圖像聯結、圖像簡化和圖像定樁。

第一步：圖像轉化

　　圖像轉化就是把我們所看到的文字、數位、英文單詞等材料，統統轉化為形象具體的圖像來進行記憶。

　　例如一個詞語「石榴」，我們現在所看到的只是文字，沒有任何圖像，假如我們發揮一下想像力，在腦海中想像出一個生動具體的石榴圖像，這就能夠開始發揮出我們的圖像記憶力了。否則，沒有圖像的話，圖像記憶力就運用不出來。

第二步：圖像聯結

　　把原本相互獨立的各個圖像，運用想像讓它們互動、聯結在一起。例如：「鑰匙」、「鸚鵡」這兩個詞

語，這裡我們看到的是兩組文字，我們透過第一步圖像轉化把它們轉化成生動的圖像之後，我們的腦海中就有了兩個生動的圖像。

但只有圖像而沒有圖像聯結，對圖像記憶來說是遠遠不夠的，所以我們還應該透過想像把這兩個圖像聯結在一起。

例如，我們可以在腦海中這樣想像：一把巨大的彩色鑰匙插到鸚鵡的屁股之中，鸚鵡立即跳了起來。這樣一聯想，兩個圖像就產生了互動，就聯結成了一個整體，這樣記憶就很深刻了。

第三步：圖像定樁

透過定樁法來記憶比較負責的材料。這就需要在我們的記憶物件之外，再引入一些記憶工具來幫助記憶，這些記憶工具就叫做樁子，常用的樁子類型包括：數字樁、地點樁、身體樁、人物樁、字母樁、語句樁等等。

例如，我們記憶100個無規律數字、記憶一副撲克牌，通常就是用地點樁來幫助記憶；《記憶36計》、

《長恨歌》等，通常就是用數字樁來說明記憶。

第四步：圖像整理

　　把原本雜亂無章的圖像，按照一定的順序或一定的邏輯整理成為一連串比較好記憶的畫面。圖像整理的目的，就是要把轉化出來的圖像用更好的順序或邏輯來記住它們。

就診

診所門前坐著兩個小男孩。

「小朋友，你哪兒不舒服？」護士問。

「我吞了一個玻璃球。」

「你呢？」護士問另一個小朋友。

「我在等那個玻璃球，因為它是我的。」

Part 3

觀察記憶： 眼睛是記憶的「祕密武器」

　　達爾文對自己作過這樣的評論：「我既沒有突出的理解力，也沒有過人的機智。只是在覺察那些稍縱即逝的事物並對其進行精細觀察的能力上，我可能是在眾人之上。」可見，擁有了良好的觀察力才能給快速掌握客觀事物的基本特徵。

　　觀察是記憶的基本要素之一，為了保證資訊的有效輸入，記憶是觀察結果的儲存和檢驗。觀察記憶法應把觀察看做一種有目的、有計劃、有步驟和有成果的行動，觀測的越認真、越仔細、越全面，效果就越好。

有釘子的心

遊戲目的

仔細觀察，強化記憶

遊戲準備

形式：動手操作

時間：3分鐘

場地：室內

遊戲內容

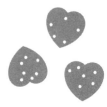

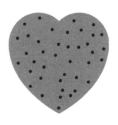

如上圖所示，心形圖案中間有很多釘子（中間黑色

點點表示）。現在將3個小的心形圖案覆蓋到大的心形圖案上，儘量讓這些小孔能夠覆蓋到最多的釘子。

遊戲答案

可以將3個小的心形圖案旋轉之後再覆蓋上去，請看右圖顯示。

記憶加油站

任何人具備的好觀察力都不是一蹴而就的，觀察能力的提高需要長時間的訓練。我們在看書、讀報、欣賞電視時，發現應該識記的物件必須看準確、看仔細，並不是認真看看就行了，而是要開動腦子，把數目、形狀、姓名、特徵、結構和聯想結合在一起。

積木箱

遊戲目的

找規律提升記憶力

遊戲準備

形式：討論

時間：3分鐘

場地：室內

遊戲內容

　　箱子內每塊積木都是按照一定的規律擺放，請找出其中的規律，選出合適的積木放入箱內。

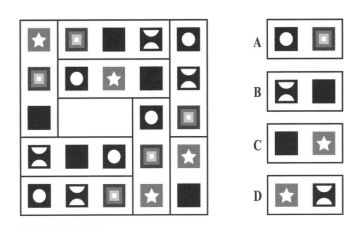

D

　　觀察一個事物，有多種方法。其中，我們可以透過表面的規律來獲取資訊。上面的遊戲就是透過發現規律得到答案，上圖每一行和每一列上都在重複五種圖案，這樣我們就等迅速找到答案D。

　　找規律，記知識，是一種簡單、快捷的方法。

03 自製卡通

遊戲目的

透過觀察，提升記憶

遊戲準備

形式：動手操作

時間：3分鐘

場地：室內

遊戲內容

一張約8×16公分的淺色硬卡紙，1根筷子，1卷膠帶，1盒彩色筆。

一、將淺色硬卡紙自中間畫一條線，形成兩個正方形格子。在格子中央處畫一隻鳥以及一個鳥籠。

二、利用膠帶把硬卡紙從中間線位置固定在筷子的

上端。

　　三、用手快速搓動筷子，讓硬卡紙左右轉動，會看到小鳥好像是關在籠子裡似的。而當筷子靜止時，小鳥和鳥籠又分開了。

遊戲答案

　　這個遊戲與卡通片的原理是一樣的，原本是一串連續的動作圖，經過加工，就成了動畫效果。這其實是利用了「視覺暫留」的原理。如果你不相信，就試試把圖片換成一些動作圖，看看有什麼效果。

記憶加油站

　　這個遊戲，關鍵是要有觀察和記憶的興趣，如果對觀察和記憶有了探索的興趣，琢磨的興趣，提高的興趣，那麼，你的觀察和記憶能力就會十倍地提高和增加。

04 巧用觀察法記單詞

遊戲目的

運用觀察法記憶單詞

遊戲準備

形式：準備一組相似的單詞

時間：2分鐘

場地：室內

遊戲內容

利用觀察記憶法在初次接觸單詞時可以幫助我們很快記住看起來長得相似的單詞。

如：boy、toy、joy

line、fine、nine

night、right、light等

記憶加油站

　　學習要善於運用觀察，記憶一些「外表」看起來很像的單詞，要仔細觀察它們之間的相同部分，變換一個字母，就成為一個意思完全不同的單詞。這樣，只要記住其中一個單詞的拼寫，很快就能記住其他幾個單詞。

有道理

　　甲：「螞蟻去沙漠，為什麼沙子上沒有留下牠的腳印，而只留下一條線呢？」

　　乙：「因為牠騎腳踏車的！」

　　甲：「螞蟻從沙漠回家了，牠沒有通知任何人，但是牠的家人卻知道牠回來了，為什麼啊？」

　　乙：「看見牠停在樓下的腳踏車……」

如何移動汽車

遊戲目的

提高記憶力

遊戲準備

形式：觀察、討論

時間：3分鐘

場地：室內

遊戲內容

下圖是一個汽車庫，實線代表牆，虛線表示車位的劃分，車可以自由移動。

如果要將車對調一下，即1和5對調，2和6對調……每格只能進一輛車，但如果是空的，車移動幾格都行。該怎麼移動呢？

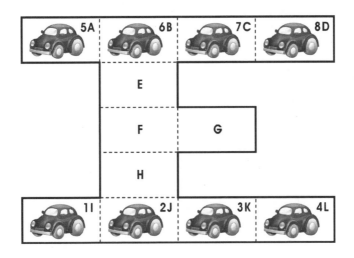

1	6→G	2	2→B	3	1→E	4	3→H	5	4→I
6	3→L	7	6→K	8	4→G	9	1→I	10	2→J
11	5→H	12	4→A	13	7→F	14	8→E	15	4→D
16	8→C	17	7→A	18	8→G	19	5→C	20	2→B
21	1→E	22	8→I	23	1→G	24	2→J	25	7→H
26	1→A	27	7→G	28	2→B	29	6→E	30	3→H
31	8→L	32	3→I	33	7→K	34	3→G	35	6→I
36	2→J	37	5→H	38	3→C	39	5→G	40	2→B
41	6→E	42	5→I	43	6→J				

記憶加油站

　　培養觀察力要從小養成，是一個長期磨練的結果。比如，我們走在馬路上，可以把觀察所得說出來。說說商店櫥窗陳列物、街道走向及街名等。到公園裡去，觀察蝴蝶或蜻蜓的眼睛、嘴巴、翅膀，描繪一番。諸如這樣的生活細節，我們都可以點滴累積。

駕駛員

　　一架飛機飛過一個精神病醫院，突見駕駛員笑個不停。空中小姐很好奇的問：「你為何笑得那麼開心啊？」

　　只見他說：「他們知道我逃出來，一定會氣瘋的！哈哈哈！」

06
最後的彈孔

觀察並推理，強化記憶

遊戲準備

形式：討論

時間：5分鐘

場地：室內

遊戲內容

有一位富翁被槍殺了，偵探前往現場，富翁是站在自家窗邊被外面鑽進的子彈擊中的。偵探發現殺手的槍法極為不準，開了4槍都沒擊中，最後一槍才命中。所以玻璃上留下了4個彈孔。偵探一看便知最後一槍是哪一個彈孔。大家猜猜，最後一槍的彈孔是哪一個？

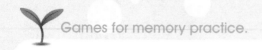
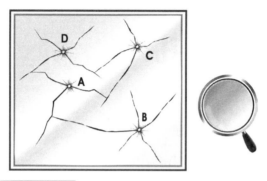

遊戲答案

　　後發射的子彈，其產生的裂痕會被先發射的子彈產生的裂痕截擋住，那麼後產生的裂痕就會在遇到先前的裂痕處停下來。據此推測，最後一槍的彈孔應該是B，四槍的先後順序是D、C、A、B。

記憶加油站

　　生活實踐經驗是考察我們記憶力的一個重要方法。要把觀察意識養成記憶習慣。「處處留心皆學問」就提示了觀察是學習和記憶的基本功這個道理。

　　一個人要觀察某種事物或現象，必須有充分的知識準備，並且要掌握觀察順序，抓住運動的物體。

 07 魔法色塊

遊戲目的

培養觀察力，強化記憶

遊戲準備

形式：色塊多個

時間：3分鐘

場地：室內

遊戲內容

色塊分解圖：

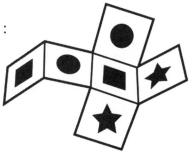

請問：下面哪些色塊和分解圖裡的一模一樣？

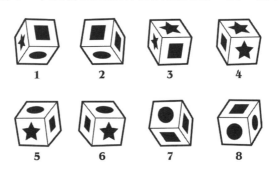

遊戲答案

1號、3號和6號

記憶加油站

　　培養觀察的興趣是觀察力記憶的關鍵，只有對某一事物產生極大的興趣，才能使你積極主動、心情愉快地去探究，去觀察。比如，很多同學喜歡汽車，可以透過觀察汽車的標誌來幫助我們提高記憶。提醒大家，觀察的方法應由近而遠，由簡單而複雜，由局部到整體。

手勢回憶

遊戲目的

認真觀察，強化記憶

遊戲準備

形式：一人比劃動作，一人模仿

時間：3分鐘

場地：室內

遊戲內容

　　兩人一組，A首先認真看B做5個手勢。看的時候只能認真看不能跟著做。B把5個手勢做完後，讓A按順序重複做出來。

　　手勢1：雙手各伸出中指和食指。

　　手勢2：雙手各伸出小指。

手勢 3：雙手各伸出5個手指。

手勢 4：雙手各伸出大拇指。

手勢 5：雙手握拳。

第一遍做完後，可以再把手勢的順序倒著做一遍，即第5個手勢變成第1個，第1個手勢變成第5個。

看誰的記憶力更好，做得又快又準確。

記憶加油站

記憶過程中不僅僅要動腦，還要動手，在大腦記憶的區間建立一個動作影像。注意：一定要仔細觀察，不能分散注意力。

09 回憶填圖

遊戲目的

觀察填圖提升記憶

遊戲準備

形式：看圖做遊戲

時間：2分鐘

場地：室內

遊戲內容

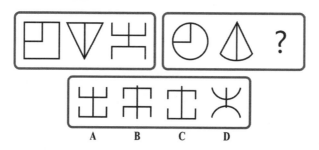

　　仔細觀察第一組圖，然後將圖遮住，根據記憶選出第二組圖中缺失的圖形。

遊戲答案

　　C（提示：在記的過程中，除了要留心圖形的形狀，也要留心圖形間有什麼樣的關係。）

記憶加油站

　　記憶知識，抓住規律才能提高你的記憶效率。這就要求我們要做到「觀察」與「思考」相結合。只有在觀察過程中，一邊觀察，一邊運用你的思維，才能加深對事物的印象，便於理解、記憶。

　　要養成「觀」與「思」相結合的良好習慣，唯一的方法就是在觀察實踐中，自覺地邊觀邊思。你可以對觀察物件多問幾個「為什麼」，這樣你就會使自己集中注意力，讓自己多想多思。這種「觀」與「思」結合的實踐，只要持之以恆，就能轉化為習慣。

觀察規律辯圖形

遊戲目的

觀察填圖提升記憶

遊戲準備

形式：看圖做遊戲

時間：2分鐘

場地：室內

遊戲內容

仔細觀察下面兩組圖形，依據第一組圖形組合的規律，將第二組圖形補全。

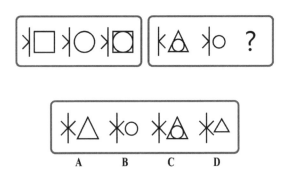

遊戲答案

C

記憶加油站

　　明確觀察的目的性，是觀察記憶的首要任務。只有
目的明確了，我們才能更快的記憶。這就要求我們能夠
快速發現事物之間的規律，只要我們找到規律，就能預
測、瞭解事物的關係，記憶知識變得更加便捷、輕鬆。

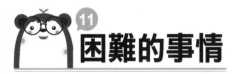

困難的事情

遊戲目的

觀察填圖提升記憶

遊戲準備

形式：看圖做遊戲

時間：2分鐘

場地：室內

遊戲內容

按照下圖把圍棋子擺好。只能動一個棋子，讓每一横排的棋子都是一個顏色。如何動棋子？

這個遊戲要注意理解「只能動一個棋子」這句話，不是把棋子從一個地方拿到其他地方。這樣，困難的事情就變得簡單了。只要把中間一列整體往下移動一個棋子就可以了。

記憶提升

觀察力記憶重在觀察。透過認真觀察，我們可以發現棋子的規律，黑白棋子是間隔的，這樣，很容易動一下棋子。觀察要有目的性，而不是盲目觀察。帶著問題去觀察，記憶會更深刻。

12 鏡像問題

遊戲目的

觀察填圖提升記憶

遊戲準備

形式：討論分析

時間：2分鐘

場地：室內

遊戲內容

這是一個鏡像問題，參照所給例子的解決方法，找出所給選項中錯誤的一個。

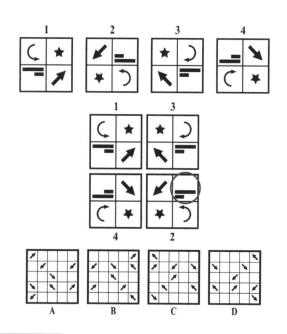

B

記憶提升

　　「觀察」與「思考」相結合是加深對事物的印象的
方法。如果只「觀」而不「思」，事物猶如過眼雲煙，
轉瞬即逝，在頭腦中不會留下什麼印象。

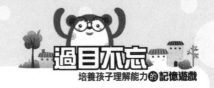

遊戲目的

觀察填圖提升記憶

遊戲準備

形式：看圖做遊戲

時間：2分鐘

場地：室內

遊戲內容

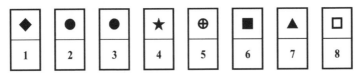

　　將圖片對應的數位填在下面的圖形中。要求從左到右按順序填寫，不能跳躍性地填寫。

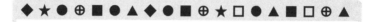
◆★●●■●▲◆●■⊕★□●▲■□⊕▲

■★▲⊕■●▲◆●⊕■★□■▲●■▲⊕

★●◆⊕◆●▲★■■★□⊕▲●□⊕■

●★★▲⊕■●⊕◆▲★⊕●□●⊕●□◆

記憶加油站

　　仔細觀察過的事物，能夠在頭腦中留下深刻的印象。首次觀察，特別感到新奇，往往終身難忘；長期觀察，即參加反覆的社會實踐，會在頭腦裡不斷深化對它的認識；觀察中加以認真的思考，達到理解的程度，就會達到長期不忘的目的。

14 座點陣圖

遊戲目的

觀察生活，提升記憶

遊戲準備

形式：問答

時間：2分鐘

場地：室內

遊戲內容

下面是一張座點陣圖，圖中有10位朋友聚在一起吃午餐，看5分鐘後，將圖蓋上，回答下面的問題：

1、安的鄰居是誰？

2、菲吃的是什麼？

3、誰坐在麗的對面？

4、傑和倫是鄰居嗎？

5、誰在吃餃子？

6、誰的面前放的是豌豆？

7、娜對面的客人吃的是什麼？

8、誰在吃白菜？

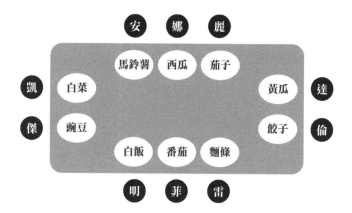

遊戲答案

1、娜

2、番茄

3、雷

4、不是

5、倫

6、傑

7、番茄

8、凱

記憶加油站

觀察是人們獲取資訊的主要管道，我們的資訊絕大部分是透過眼睛獲取的。因此，從事任何活動一般都離不開觀察，我們應該養成隨時觀察的習慣。

首先，就要求我們多看，只有多看才能發現事物之間的聯繫。其次，多記。手、腦、眼並用，這樣才能讓記憶更加深刻。

觀察力記憶學堂

　　觀察是記憶的開始，也是記憶的基礎，如果一個人的觀察能力不強或不準，那麼你的記憶能力也是比較弱的。仔細觀察是記憶正確的可靠保證，耳聽為實，眼見為虛，透過敏銳的觀察所獲取的資訊才是可靠的。

　　擁有好的觀察力也不是一蹴而就的，而是需要經過長時間的訓練。這就要求我們平時養成：1、多讀：除了博覽群書以外，還要對重點的書籍多讀幾遍；2、多寫：多寫讀書筆記，邊讀邊寫被他認為是加強記憶的最好方法；3、多想：在學習的過程中，要清楚觀點正確與否，透過對比使正確的觀點更深刻；4、多問：學習時遇到不清楚、不明白的地方，及時請教。

Part 4
聯想記憶： 由「A」想到「B」的記憶鏈條

聯想，就是當接受某一刺激時，右腦浮現出與該刺激有關的事物形象的心理過程。一般來説，互相接近的事物、相反的事物、相似的事物之間容易產生聯想。用聯想來增強記憶是一種很常用的方法。

美國著名的記憶術專家哈利・洛雷因説：「記憶的基本法則是把新的資訊聯想於已知事物。」而聯想記憶，就是利用事物間的聯繫，由當前感知的事物想到有關的另一個事物，或者由頭腦中想起的一件事物，又聯想到另一件事物。當我們思維中的聯想越活躍，經驗的聯繫就越牢固。如果能經常地形成聯想和運用聯想，就可以激發你的右腦並增強記憶的效果。

01
成語填空遊戲

遊戲目的

博覽群書，知識的靈活運用，掌握聯想記憶。

遊戲準備

形式：成語填空

時間：10分鐘

場地：室內

遊戲內容

				言	博
倍	并		人		
		同	合		五
半	而	遠	士		
	飽	終			
理		暮	春		
若	湯	龍	倒		
當	屋			海	
	龍	虎			
	嬌		散	流	

橫向提示：

一、做事花費時間或精神，但得到的效果小。

二、按照道理應當這樣。

三、不能天天有食糧吃，兩、三天才能有一天份的糧食。

四、漢武帝幼小時很喜愛阿嬌，並說要讓她住在金屋裡。

五、道路很遙遠，而且太陽西沉了。

六、虎嘯生風，龍起生雲。

七、稱有德行、有志向而願為理想奉獻的人。

八、樹倒了，樹上的猴子就散去。

九、形容人讀很多書，學問淵博。

十、海水四處奔流。

縱向提示：

1、有德者的言論，能使眾人受益。

2、加快速度，用一天的時間趕行兩天的路程。

3、彼此的志趣理想一致。

4、整天吃飽飯，不動腦筋，不做正經事。

5、表示對遠方友人的思念。

6、金屬造的城，滾水形成的護城河。

7、指隱藏著未被發現的人才，指隱藏不露的人才。

8、像風和雲那樣流動散開。

題目答案

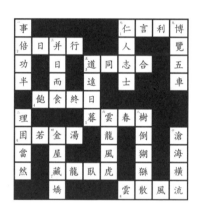

縱向解答：

一、事倍功半：做事花費時間或精神，但得到的效果小。

二、理固當然：按照道理應當這樣。

三、并日而食：并日，兩天合併成一天。不能天天有食糧吃，兩天三天才能有一天份的糧食。形容生活窮困。

四、金屋藏嬌：「嬌」原指漢武帝劉徹的表妹陳阿

嬌。漢武帝幼小時喜愛阿嬌,並說要讓她住在金屋裡。指以華麗的房屋讓所愛的妻妾居住。亦指娶妾。

五、道遠日暮:暮,太陽落山。道路很遙遠,而且太陽西沉了。比喻還有很多事要做,但時間不多了。

六、雲龍風虎:虎嘯生風,龍起生雲。指同類的事物相互感應。

七、仁人志士:稱有德行、有志向而願為理想奉獻的人。

八、樹倒猢猻散:樹倒了,樹上的猴子就散去。比喻靠山一旦垮臺,依附的人也就一哄而散。

九、博覽五車:形容人讀很多書,學問淵博。

十、滄海橫流:滄海,指大海;橫流,水往四處奔流。海水奔流,比喻政治混亂、社會動盪。

橫向解答:

1、仁言利博:有德者的言論,能使眾人受益。

2、倍日并行:加快速度,用一天的時間趕行兩天的路程。

3、道同志合：彼此的志趣理想一致。

4、飽食終日：終日，整天。整天吃飽飯，不動腦筋，不做正經事。

5、暮雲春樹：表示對遠方友人的思念。

6、固若金湯：金屬造的城，滾水形成的護城河。形容工事無比堅固。

7、藏龍臥虎：指隱藏著未被發現的人才，亦指隱藏不露的人才。

8、雲散風流：像風和雲那樣流動散開。比喻事物四散消失。

記憶加油站

　　培養廣泛的愛好。愛好越多，想像的天地越廣闊。多方面的興趣愛好可以使各種知識互相補充、互相啟發、取長補短，這樣會使我們的思路開闊，想像也就有了廣闊的天地。因此，我們除了學好自己的課程外，要透過多種管道，豐富自己的知識，多閱讀一些有益的課外書籍，注意培養自己廣泛的興趣和愛好。

02
猜猜密碼

遊戲目的

仔細觀察，掌握聯想記憶的方法。

遊戲準備

形式：觀察、討論

時間：10分鐘

場地：室內

遊戲內容

在家裡的電腦桌旁的一面牆上有一些小的木櫃子，平時可以放一些小東西，放的時候按照英文字母的排列順序，如圖所示，這個順序能夠提示記住密碼。你能猜出密碼是什麼嗎？

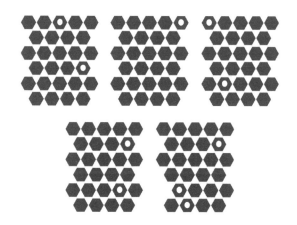

CREATIVITY。

如右圖所示：

記憶加油站

　　認真觀察、思考、發現事物的特點。把記憶的根本物象，客觀事物反映在大腦中，把抽象的文字轉化為生動的圖像畫面。

03 藝術果皮

遊戲目的

充分想像，掌握聯想記憶的方法。

遊戲準備

形式：運用聯想

時間：10分鐘

場地：室內

遊戲內容

假如把蘋果派按一定寬度連續削下來（中間不能斷），並平放在桌面上，它應該是什麼形狀呢？

遊戲答案

　　提示：解答這一類問題時，我們不要用實物，而是要充分發揮我們的想像力。

記憶加油站

　　聯想記憶中的想像是幫助我們記憶的關鍵點，要求想像必須具體、鮮明、生動。對於圖像的想像，要有鮮明的顏色、動作，甚至要伴隨有聲音，這樣的圖像才會顯得生動、不易忘記。因為只有每一個圖像都具體、鮮明、生動，所串聯起來的畫面才會生動、讓人印象深刻、不易忘記。

04 三國建國年代

遊戲目的

巧用聯想、諧音,提升聯想記憶

遊戲準備

形式:問答

時間:5分鐘

場地:室內

遊戲內容

記憶三國建國年代

提示:220年,曹丕建魏,定都於洛陽,需記的內容的有220、曹丕、建魏、洛陽等項,可用聯想加串聯法記作:「曹丕喂(魏)洛羊(陽),一天二兩(22)餅(0)。」同理可記:「劉備守(蜀)成都,一天

二兩（22）藥（1）。」「孫權建吳業（建業），養了三隻鴨（222）。」劉備建蜀時已風燭殘年，故一天二兩藥；而孫權的吳國在長江邊上，故聯想到養鴨。280年，晉滅吳，進而結束了三國鼎立局面。吳滅了，就等於吳被拆散了，消失了，而吳字可以拆成「二、八、口」三個字，正好與280相合。

記憶加油站

聯想記憶可以運用聯想加串聯的方法。也就是說，把相關的人物或時間透過想像或諧音，然後再把內容串聯起來。這樣，就能很輕鬆地記憶歷史時間和事件。

05 齊白石題字喻客

遊戲目的

突破思維定勢，提升聯想記憶

遊戲準備

形式：問答

時間：5分鐘

場地：室內

遊戲內容

著名書畫家齊白石晚年時，每天都有很多人來拜訪他，這使他總是沒有足夠的時間休息，所以很煩惱。後來，齊白石想出了一個好辦法。

有一天，幾個學生又來拜見齊白石。他們剛想敲門，卻看見門上寫著一個「心」字。他們覺得奇怪：這

個「心」字是什麼意思呢？這時，有一個學生忽然說：「我明白啦！」說著，他連門也沒敲，拉著同伴就離開了。

第二天，他們又來到齊白石家門前，只見門上換了一個「木」字。大家高興極了，馬上敲門進去，拜見了齊白石。你知道學生們為什麼那樣做嗎？

遊戲答案

門上寫「心」字，就是「悶」字，表示主人心情不好，不想被打擾。門上寫「木」字，就是「閑」字，表示主人現在閑著，可以接待來客。

記憶加油站

打破思維定勢是我們記憶的重要方法，如果所有記憶都按常規方式記憶，記住的只能是一些「死」知識。只有打破思維定勢，才能有新的發現。這就要求我們解決問題時，從多個角度分析問題，轉換考慮問題的思考方式。

06 找狐狸算帳

遊戲目的

透過豐富的想像力，提升聯想記憶

遊戲準備

形式：問答

時間：5分鐘

場地：室內

遊戲內容

森林之王老虎知道狐狸狐假虎威的欺人伎倆後，咆哮著要找狐狸算帳。狐狸眼看無路可逃，便把胸脯一挺，對老虎說：「你不要輕舉妄動哦！我可是有法力的。我能猜得出你心裡想的任何數字。」

老虎表示不信，狐狸便說：「你用5乘你心裡想的

那個數，再乘15，再除以3，再乘4，把得數告訴我。」

老虎半信半疑地說：「得數是1400。」

狐狸說：「你心裡想的數是14，對吧？」

老虎一聽，大驚失色，嚇得一溜煙跑了。你知道狐狸是怎麼猜出來的嗎？

遊戲答案

$5 \times 15 \div 3 \times 4 = 100$，狐狸繞了許多圈子，其實是為了迷惑老虎。他將得數後面的兩個0去了，就知道對方心裡想的那個數。

記憶加油站

要養成主動想像的習慣，也就是說，我們在平時的學習和生活中，要有想像的意識，要意識到想像的作用。

歷史人物歇後語

遊戲目的

拓寬知識面,提升聯想記憶

遊戲準備

形式:問答

時間:5分鐘

場地:室內

遊戲內容

以下每句「歇後語」中均用了歷史上的人物名。請將相應的人名分別嵌入每句的歇後語中。

【 　　　 】1、做壽——全家都上。

【 　　　 】2、行醫——名不虛傳。

【 　　　 】3、斷臂——留一手。

【　　】4、用兵——以一當十。

【　　】5、之心——路人皆知。

【　　】6、下棋——獨一無二。

【　　】7、釣魚——願者上鉤。

【　　】8、擊鼓——賢內助。

【　　】9、用兵——虛虛實實。

【　　】10、斬(　)——正人先正己。

【　　】11、削髮——半路出家。

【　　】12、打仗——常勝。

【　　】13、上西天——一心取經。

【　　】14、吹笛——不同凡響。

【　　】15、掛帥——陣腳不亂。

【　　】16、做皇帝——短命。

【　　】17、搬家——盡是輸(書)。

【　　】18、出家——一無牽掛。

【　　】19、上梁山——官逼民反。

【　　】20、打瞌睡——夢想荊州。

過目不忘
培養孩子理解能力的記憶遊戲

遊戲答案

1、郭子儀

2、華佗

3、王佐

4、孫武

5、司馬昭

6、趙匡胤

7、姜太公

8、梁紅玉

9、諸葛亮

10、包公；包勉

11、楊五郎

12、趙子龍

13、唐僧

14、韓信

15、穆桂英

16、袁世凱

17、孔夫子

18、魯智深

19、林沖

20、周瑜

記憶加油站

　　歇後語記起來有趣，而且也容易掌握。在日常生活中，我們可以借助網路，流覽一些知識性的網站，閱讀一些歷史人物口袋書，掌握豐富的課外知識，記憶歷史人物便輕而易舉。

過期

　　在我小侄子四、五歲時，在家裡地板撿到一元，他很高興地拿起來一看是「一九九二年」的錢，他很不高興地把錢丟了說：「這錢過期了」

08 記憶圓周率

遊戲目的

透過諧音、聯想，提升記憶力

遊戲準備

形式：討論

時間：5分鐘

場地：室內

遊戲內容

記憶圓周率

遊戲答案

我們可以將其分為5個一組的諧音代碼：

3．14159　26535　89793
山頂一寺一壺酒，二樓吳三虎，八舅吃酒山，

23846　26433　83279
耳扇爬四樓，二樓是珊珊，爬山爾吃酒，

50288　41971　69399
五嶺二爸爬，四姨灸七姨，六舅三舅舅，

37510　58209　74944
三七勿要動，五爸兩桶酒，吃死酒是死，

59230　78164　06286
五舅兩三同，七爸一樓死，凍樓二爸樓，

20899　86280　34825
爾同八舅舅，爬樓爾爸痛，山獅怕二狐，

34211　70679
山獅唉喲喲，七幢樓吃酒。

記憶加油站

　　代碼轉換後可以聯想記憶：山巔一寺一壺酒，二樓(有個)吳三虎，(他和)八舅吃酒山，(看到)耳扇爬四樓；

二樓(上)是珊珊，(剛剛)爬山爾吃酒，(她看到)五嶺二爸爬，(後來)四姨灸七姨；六舅三舅舅(使用)三七勿要動，(後來)五爸兩桶酒，(喝了後)吃死酒是死；五舅兩三同(和)七爸一樓死，(再看)凍樓二爸樓，(這是)爾同八舅舅爬樓，爾爸痛(時看到)山獅怕二狐(這樣)山獅唉喲喲(然後大家到)七幢樓吃酒。

把數位諧音並代碼轉換，是記憶多個數位的竅門。

輕鬆一下

看不見歌詞

剛剛看師姐的電腦螢幕上方有個類似新聞捲軸的東西，上面的文字跑過得非常快。

我好奇問：「這是歌詞嗎？」

師姐：「是呀！」

我：「怎麼跑過得這麼快？都沒看清！」

師姐：「周杰倫的歌！」

詞語速記法

遊戲目的

透過聯想，提升記憶力

遊戲準備

形式：集思廣益

時間：5分鐘

場地：室內

遊戲內容

桌子、雲朵、坦克、鉛筆、大樹、看戲、開水、氣球、母牛、說話、自習、武術、百貨大樓、公路、怪物、房間、大炮、校園、美國、暖氣。

過目不忘
培養孩子理解能力**的**記憶遊戲

遊戲答案

　　如果死記硬背，確實有些難度，那麼，讓我們用聯想記憶法試試，體會一下，可將這些詞聯想為：自己吃飯的桌子突然變成了七彩雲朵，托起了坦克，飛過之處落下了許多鉛筆，到地上變成了大樹，坐在大樹上看戲，口渴了，想喝開水，拉著氣球飄下樹，正落到一頭母牛身上，母牛說話了，要你快去上自習，自習課上教了武術，使你一下跳上百貨大樓樓頂，不知什麼時候，樓頂修成了公路，公路上跑來一隻怪物，托著你的房間往大炮裡送，要打通校園地面聯接美國的暖氣。

記憶加油站

　　要選擇好聯想的仲介物(即選擇好聯想的通道)，這就需要我們做好統籌工作，先把幾個詞語認真流覽，找到詞語直接的關聯詞，因為這是記憶的關鍵，選擇得好，會「豁然開朗」，一下子聯想到某種材料或解題的方法，問題就得到解決；選擇得不好，有時十分簡單的也會「卡住」，久思不得其解。

晉滅吳的時間

遊戲準備

形式：問答

時間：10分鐘

場地：室內

遊戲內容

晉滅吳的時間

記憶加油站

西元280年，晉滅吳，進而結束了三國鼎立局面。吳滅了，就等於吳被拆散了，消失了，而吳字可以拆成「二、八、口」三個字，正好與280相合。這正是聯想記憶法的合理運用，由「二、八、口」正好聯想到280，這樣便牢牢記住了晉滅吳的時間。

11 酸性氧化物的溶解性

遊戲準備

形式：問答

時間：5分鐘

場地：室內

遊戲內容

酸性氧化物的溶解性

遊戲答案

酸性氧化物只有SiO_2是難溶的，其餘都是可溶的。

記憶加油站

可聯想記作：只有砂子（SiO_2）不溶。試想，如果砂子能溶，河裡的砂子豈不全化掉了。

歷史事件

遊戲準備

形式：互相提問

時間：10分鐘

場地：室內

遊戲內容

漢代三次較大規模的農民起義

遊戲答案

漢代的農民起義較大規模的有三次：一是西元17年發生的綠林起義；二是西元18年發生的赤眉起義；三是西元184年發生的黃巾起義。

記憶加油站

前兩次發生在西漢，後一次發生在東漢。這三次起義的時間可以用對比法來記，最令人頭痛的是起義名稱的先後順序容易搞混。為此，可採用聯想記憶法來記憶。這三次起義的名稱都有顏色，即綠、紅、黃，可與楓葉聯繫起來記。楓葉春夏時綠，秋天變紅，冬天變黃。

輕鬆一下

一句話

從前，有一隻白貓和一隻黑貓。一天，白貓掉到水裡去了，黑貓把牠救了上來，然後白貓對黑貓說了一句話。

請問：這句話是什麼？

答案：是「喵」。

聯想記憶學堂

　　聯想記憶主要包括接近聯想、對比聯想、相似聯想三種方法。

接近的聯想法：

　　兩種以上的事物，在時間或空間上，同時或接近，這樣只要想起其中的一種便會接著回憶起另一種，由此再想起其他。記憶的材料整理成一定順序就容易記得多了。

對比聯想法：

　　當看到、聽到或回憶起某一事物時，往往會想起和它相對的事物。對各種知識進行多種比較，抓住其特性，可以幫助記憶。這就是對比聯想法。

　　相似聯想法：當一種事物和另一種事物相類似時，往往會從這一事物引起對另一事物的聯想。把記憶的材料與自己體驗過的事物相連結起來，記憶效果就好。在運用聯想記憶時，我們還要注意以下兩點：

　　① 要選擇好聯想的媒介(即選擇好聯想的通道)。因為這是記憶的關鍵，選擇得好，會「豁然開朗」，一下子聯想到某種材料或解題的方法，問題就得到解決；選擇得不好，有時十分簡單的也會「卡關」，久思不得其解。

　　② 要注意知識的累積。因為聯想是新舊知識建立聯繫的產物，先學的知識應成為後學的知識的基礎，舊知識累積得越多，新知識聯繫得越廣泛，就越容易產生聯想，也就越容易理解和記憶新知識。

Part 5

諧音記憶： 記不住知識就記住它的「兄弟」

諧音記憶法就是透過借助諧音，把有些知識按照其他同音漢字去理解，使原來無意義的音節變成有意義的詞句，使之生動有趣，提高對所記內容的興趣。諧音不僅可以用於漢字，還可以透過諧音雙關的方法，把枯燥乏味的數位變成饒有風趣的語言。如黑色金屬主要包括鐵、鉻、錳等，可以採用「鐵哥們」作諧音記憶。又如類地行星主要成分是氫、氖、氦，可以採用「勤奶孩子」作諧音記憶。

01 一次絕對值不等式的解集

遊戲目的

運用想像力和理解力提升記憶力

遊戲準備

形式：討論

時間：5分鐘

場地：室內

遊戲內容

$|x| > a$　　$x > a$ 或 $x < -a$

$|x| < a$　　$-a < x < a$

記憶加油站

「大魚取兩邊，小魚取中間。」同時聯想到吃大魚只吃兩邊的肉，吃小魚掐頭去尾只吃中間。

歷史年代

遊戲目的

運用想像力編諧音，提升記憶力

遊戲準備

形式：問答

時間：5分鐘

場地：室內

遊戲內容

猜猜下面的歷史事件你知道嗎？

1、西元前的人，早上吃2個蛋，晚上吃7個蛋。

2、要留洞洞，身上捅幾刀——受傷了。

3、要凍死的牛，身上起雞皮疙瘩。

4、氣氣你，春秋諸侯爭霸令周天子生氣。

5、戰國戰爭破壞性更大，死七虎。

6、商鞅變法中承認土地私有，有的人土地增多了，要三頭母牛一起耕地才耕得完。

7、秦始皇統一六國太辛苦，按按腰，做按摩。

8、劉邦攻入咸陽後娶了20個妻（假象）。

9、劉邦的20個妻子為他生了20個兒子。

10、五隻螞蟻在身上很癢。

11、李淵見糖（建唐）摟一把（618）。

12、趙匡胤當皇帝，有人白送96個蛋表示祝賀。

13、只要動牛廄，就能在牛廄下面安石頭。

14、靖康之變中，北宋皇帝被俘，望著自己的國都依依不捨而去。

15、忽必烈為建立元朝太忙了，沒照顧好么兒，么兒生病了，叫「么兒吃藥，元朝建立」。

16、忽必烈滅掉南宋後陪「么兒騎牛」表示慶祝。

17、天已經很明亮了，他問自己「要上路吧」？

18、清軍入關一溜死屍。

19、一代霸王洪秀全武藝棒棒棒。

20、中日甲午戰爭，一拔就死。

21、馬關的花生——扒就捂（黴變）。

22、戊戌變法，要扒酒吧；路遙遙，酒兩舀。

題目答案

1、西元前2070年，夏朝建立。

2、西元前1600年，商朝建立。

3、西元前1046年，姬昌、姬發建立西周。

4、西元前770年，春秋、東周開始。

5、西元前475年，戰國開始。

6、西元前356年，商鞅變法開始。

7、西元前221年，秦朝建立。

8、西元前207年，劉邦攻入咸陽，秦朝滅亡。

9、西元前202年，西漢建立。

10、581年，楊堅建立隋朝。

11、618年，李淵建立唐朝。

12、960年，北宋建立。

13、1069年，王安石變法。

14、1127年，靖康之變，北宋滅亡，南宋開始。

15、1271年，元朝建立。

16、1276年，南宋滅亡。

17、1368年，明朝建立。

18、1644年清軍入關造成屍橫遍野。

19、1851年1月11日，洪秀全發動金田起義。

20、中日甲午戰爭爆發於1894年。

21、《馬關條約》1895年簽訂。

22、1898年6月11日至9月21日，歷時103天的戊戌
變法。扒酒吧，即1898年；路遙遙，即6月11
日；酒兩舀，即9月21日。

記憶加油站

在這個遊戲中，關鍵是透過豐富的想像力把歷史
事件和歷史時間改成諧音。比如：李淵於618年建立唐
朝，就可記作：李淵見糖（建唐）摟一把（618）。諧
音記憶，想像尤為重要，沒有想像那些枯燥乏味的資
料，就不能轉化成生動鮮明的事物。

Games for memory practice.

諧音文字

遊戲目的

熟練地完成數位與文字之間的轉換

遊戲準備

形式：互相考核

時間：5分鐘

場地：室內

遊戲內容

表一：

01	03	04	05	10	23	37	50	57	79
靈藥	零散	零食	領舞	衣領	耳塞	山雞	武林	武器	吃酒

表二：

01	03	04	05	10	23	37	50	57	79

表三：

04	37	23	05	10	01	03	79	50	57

表四：

01	03		05		23	37		57	
		零食		衣領			武林		吃酒

表五：

05	23		79	
		武林		零 散

記憶加油站

第一步：將數位和諧音文字對應填好；

第二步：可以是由同學或家長計時，1分鐘之內將

表一中的10個數字和相對於的諧音文字記住；

　　第三步：如果1分鐘之內沒有記住，可以再追加1分鐘時間，然後填寫表二。

　　第四步：由同學或家長設計其他表格，比如把數位順序打亂（表三）、將數位與諧音文字隨意掏空（表四）、任意抽查（表五）。

　　提示：這個遊戲關鍵點在於數位與文字的轉換。讀音越接近，越是容易記憶，這種轉換要求將想像力打開，諧音文字不要太散亂。

不一樣

　　一個香腸被關在冰箱裡，感覺很冷，然後看了看身邊的另一根，有了點安慰，說：「看你都凍成這樣了，全身都是冰！」

　　結果那根說：「對不起，我是冰棒。」

04 電話號碼

遊戲目的

透過諧音記憶電話號碼

遊戲準備

形式：問答

時間：5分鐘

場地：室內

遊戲內容

　　朋友甲和乙在一家服裝店門口分手回家，約好明天一起看電影，為了方便聯絡互換了電話號碼。

　　甲說：「我家的電話號碼很好記，你記住『二流子一天三兩酒』就行了。」

　　乙笑著指著一間衣服說：「這件衣服雖然少點派，

但我就是要。」然後就走了，留下一頭霧水的甲。

你知道他們的電話號碼各是多少嗎？

遊戲答案

甲的電話號碼：2641329

乙的電話號碼：3145941

記憶加油站

甲的「二流子一天三兩酒」是一常規的諧音數字，「二流子」是「264」的諧音，「一天三兩酒」正好是「1329」，據此得出甲的電話號碼是2641329，乙的電話號碼要求不按常規出牌，由他的提示我們可以讓腦袋轉個彎，少點派即丌：3.14變通為314，「我就是要」就成為「5941」，由此得出乙的電話號碼是3145941。

複述數字

遊戲目的

快速記憶數位

遊戲準備

形式：問答

時間：5分鐘

場地：室內

遊戲內容

數字：18710534127932658766389 0278643

　　你原來有膽小之病，服了一把治膽的神奇的藥後，大病痊癒，從此膽大如鬥，連殺雞這樣的「大事」也不怵頭了，一刀砍下去，一隻矮腳雞應聲而倒。為了慶祝病癒，你和爸爸，還有你的一位朋友，來到酒吧。你

157

的父親飲了63瓶啤酒，大醉而歸。走時帶了兩隻西瓜回去，由於大醉，全都丟光了。現在，你正給你的這位朋友講這件事，你說：「一把奇藥(1871)，令吾殺死一矮雞(0534127)，在酒吧(98)，爾來(26)，吾爸吃了63啤酒(58766389)，拎兩西瓜(0278)，流失散(643)。」

記憶加油站

看到這麼長的數字，不要頭疼。首先就是先聯想出和它對應的詞，想到詞也應該想到對應的數字。然後，將這些數位分成小部分。接著，把每組數字選擇相對應的諧音詞。最後，將這些諧音詞聯結，編成一個故事。

元素週期表

遊戲目的

編諧音記憶元素週期表

遊戲準備

形式：問答

時間：5分鐘

場地：室內

遊戲內容

元素週期表前18位——氫、氦、鋰、鈹、硼、碳、氮、氧、氟、氖、鈉、鎂、鋁、矽、磷、硫、氯、氬。

記憶加油站

這18種元素都是比較抽象難記的字，我們可以利用

諧音把它轉化、串聯成一個小故事：青孩被嚴厲批評，
找朋友歎息，他想靠一個雞蛋養活念佛的奶奶。奶奶見
他那麼美好，就送給他一只小鋁櫃，兩個人輪流在櫃
裡種綠芽。這樣，18種化學元素全都被包括在裡面：青
——氫、孩——氦、被嚴厲——鋰、批——鈹評、找朋
——硼友歎——碳息。他想靠一個雞蛋——氮養——氧
活念佛——氟的奶奶——氖。奶奶見他那——鈉麼美鎂
——好就送給他一只小鋁——鋁櫃矽，兩個人輪——磷
流——硫在櫃裡種綠——氯芽——氬。

窮困潦倒

　　科大有個學生，馬上大四畢業了，依然沒
有工作，沒有女友。於是，他去算命。

　　「你將一直窮困潦倒，直到四十歲……」

　　學生聽了眼睛一亮，心想會有轉機，於是
問：「然後呢？」

　　「然後你就習慣這樣的生活了……」

07 七君子

遊戲目的

熟記七君子各個人物

遊戲準備

形式：問答

時間：2分鐘

場地：室內

遊戲內容

1936年「七君子事件」中的沈君儒、鄒韜奮、李公朴、沙千里、史良、章乃器、王造時

記憶加油站

首先提煉他們名字的第一個字為：沈、鄒、李、

沙、史、章、王。

　　為了諧音的需要，可以排列為：章王李鄒沈沙史，進一步可以轉化為：章（張）王李鄒（趙）沈（沉）沙史（石），這樣記憶起來就輕鬆多了。

好心人

　　有個人正在崎嶇的鄉間公路上開著車，突然遇到一個年輕人在拚命的奔跑，三隻碩大的狗嚎叫著緊追不捨。於是那人來了個車，向年輕人喊道：「快上來！快上來！」

　　年輕人喘著粗氣説：「謝謝！您太好了，別人看我帶了三隻狗，都不願意讓我搭車。」

08 唐宋八大家

遊戲內容

記憶唐宋八大家

遊戲答案

唐代韓愈、柳宗元，宋代歐陽修、曾鞏、王安石、蘇洵、蘇軾、蘇轍

記憶加油站

把八個人物的姓名編成諧音記憶，如「寒流偶然發現三蘇居然是王子」。即寒，韓愈。流，柳宗元。偶然，歐陽修。發現三蘇（蘇洵、蘇軾、蘇轍合稱三蘇）。居然是王（王安石）。子（曾鞏）。我們可以先提取字頭，之後再利用諧音，記憶起來就容易很多。

竹林七賢

遊戲目的

熟練記憶人物

遊戲準備

形式：問答

時間：2分鐘

場地：室內

記憶加油站

　　除了王戎的名字比較通俗外，其他6人的名字都不容易記，可透過諧音分別處理為：雞糠、原籍、山桃、湘繡、原先和柳林，然後進行串聯：雞糠——嵇康回到原籍——阮籍發現山桃——山濤和湘繡——向秀在王戎的帶領下都在原先——阮咸的柳林——劉伶裡等著它。

10 中國14個沿海城市

遊戲目的

編諧音記憶城市

遊戲準備

形式：問答

時間：2分鐘

場地：室內

遊戲答案

大連、秦皇島、天津、煙臺、青島、連雲港、南通、上海、寧波、溫州、福州、廣州、湛江、北海。

記憶加油站

如果死記硬背，難免會顧此失彼，甚至和海南、深

圳等經濟特區混淆。如果透過諧音加字頭記憶法，這個問題就很簡單了。

我們可以這樣記：南北天上青煙，大秦穩占婦聯，靈光。 第一句中，「南北」分指南通和北海，「天上」指的是天津和上海，「青煙」借指青島和煙臺。

第二句，「大秦」指的是大連和秦皇島，「穩占」指溫州和湛江，「婦聯」則指福州、連雲港。

第三句只有兩個字，靈光則指的是寧波和廣州。

講故事

睡前父親給兒子講故事：「從前有一隻青蛙……」

兒子：「有科幻故事嗎？」

父親：「從前在太空裡有一隻青蛙……」

兒子：「有限制級的嗎？」

父親：「噓，小聲點，別讓你媽聽見。從前有一隻沒穿衣服的青蛙……」

長江的八大支流

遊戲目的

編諧音記憶長江八大支流

遊戲準備

形式：問答

時間：2分鐘

場地：室內

遊戲答案

雅礱江、岷江、嘉陵江、烏江、漢江、沅江、湘江、贛江。

記憶加油站

把這些支流改成諧音，串聯起來，就能夠輕鬆記

憶。雅礱江地區的山民騎著嘉陵摩托車到烏漢平原去買香乾。即，雅礱江地區的山民，岷江騎著嘉陵摩托車——嘉陵江到烏江、漢江平原沅江去買香——湘江、贛江。

輕鬆一下

教官

教官說：「一班殺雞，二班偷蛋，我來給你們做稀飯。」

眾學員不明白他的意思，教官見狀很是尷尬。

一會兒，終於有個學員站出來說：「教官的意思是啊，一班射擊，二班投彈，教官給我們做示範。」

眾學員恍然大悟。

複述數字

遊戲目的

發揮想像力編諧音

遊戲準備

形式：問答

時間：2分鐘

場地：室內

遊戲內容

　　以下是一組數字，請朋友協助你共同做這個遊戲。讓他以正常說話的速度念一遍，然後你跟著複述，按次序一排排念出來，看你到第幾排你就無法順利說出來了？

5

36

985

8 134

03 865

173 940

8 377 291

34 820 842

649 320 048

9 385 726 283

83 721 547 497

932 624 499 284

4 872 058 713 339

93 810 492 248 113

837 295 720 488 820

9 285 720 683 004 826

59 275 028 148 532 811

記憶數字注意利用它的諧音或形狀，充分發揮想像力，這是諧音記憶的關鍵。

採水果

有一天，老師帶一群小朋友到山上採水果，她宣佈説：「小朋友，採完水果後，我們統一一起洗，洗完可以一起吃。」

所有小朋友都跑去採水果了。

集合時間一到，所有小朋友都集合了。

老師：「小華，你採到什麼？」

小華：「我在洗蘋果，因為我採到蘋果。」

老師：「小美妳呢？」

小美：「我在洗番茄，因為我採到番茄。」

老師：「小朋友都很棒！那阿明你呢？」

阿明：「我在洗布鞋，因為我踩到大便。」

⑬ 有趣的詞

遊戲目的

發揮想像力編諧音

遊戲準備

形式：問答

時間：2分鐘

場地：室內

遊戲內容

假設、評價、結論、思維變遷

遊戲答案

（1）假設—假射—假裝射球

（2）評價—放蘋果的架子

（3）自上而下—走樓梯

（4）結論—結輪—樹上結的不是果實是輪子

（5）思維變遷—思維變錢—人變魔術，思考一下，頭腦中就變出錢來。

記憶加油站

這組詞語是透過音同字不同編諧音，要求我們必須打開思路，注意平時多閱讀、多觀察生活中的種種現象，才能讓我們的知識更加豐富，幫助我們提高編諧音的技巧。

輕鬆一下

按時服藥

一人看完病，醫生遞給他一張開好藥的處方：「請把這個處方收好。每天早上服一次，連服三天。」回到家裡，把處方仔細地裁為三張。每天早上他都按時吃一張。

諧音記憶學堂

　　諧音記憶法不能事事諧音，只能用來記憶一些生澀、枯燥的內容；諧音一定要準確，不然會弄巧成拙。利用數位的諧音，賦予數位串以聲音形象。

　　例如，人們經常用的數字諧音有：

0——零、令、嶺、靈、陵、洞……

1——一、藝、益、移、鴨、腰……

2——二、兒、而、爾、兩、量……

3——三、散、傘、山、閃、桑……

4——四、是、死、獅、寺、絲……

5——五、霧、勿、無、壺、狐……

6——六、樓、路、留、劉、柳……

7——七、妻、淒、泣、氣、拐……

8——八、法、把、發、爬、怕……

9——九、酒、舅、狗、溝、夠……

Part 6

比較記憶： 從不同中找共性「因數」

心理學中的研究認為：某一事物的特性總是在同其他事物的比較中顯示出來的。比較是人們認識客觀世界的重要手段。有比較才有鑒別，不經過比較，我們就難以辨明事物的特性、事物的本質，難以弄清事物的相互關係及異同。比較的重要作用主要表現在三個方面：

（1）全面地識記材料

對同類材料進行比較式閱讀，會明顯地收到全面瞭解材料、進行「立體」記憶的效果。

（2）準確地識記材料

記憶的準確性與最初識記有直接的關係。如果輸入大腦的資訊有誤，那麼提取時必然不准。而比較是達到準確記憶的關鍵。

（3）深刻地識記材料

很多識記材料之間既有相似之處，又有不同之點，難以辨別。在記憶某一材料時，如果找同類材料閱讀參考，稍加比較，各自的特點就突出了，印象也會隨之深刻。

01 最近的距離

遊戲目的

作比較，熟記知識點

遊戲準備

形式：討論

時間：2分鐘

場地：室內

遊戲內容

觀察下圖，從A到B，哪條路更近？路線一還是路線二？

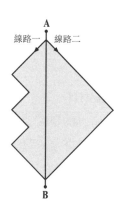

遊戲答案

　　兩條小路的長度相同。如圖所示，路線一的各分段長度之和正好等於路線二的長度。

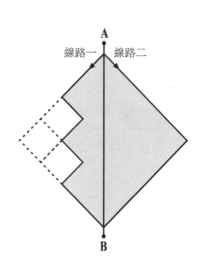

線路一　　線路二

A

B

記憶加油站

　　這個遊戲是把不同的概念、規律，特別是容易混淆的知識，進行對比分析，並把握住它們的異同點。

比較黑白

遊戲目的

熟悉運用異中求同的方法

遊戲準備

形式：討論

時間：2分鐘

場地：室內

遊戲內容

下列各圖中的灰色部分與空白部分的面積相等嗎？

A B C D

遊戲答案

A、不相等，陰影部分面積大

B、相等

C、相等

D、相等

記憶加油站

運用異中求同的方法，即在識記材料不同點外努力找出它們的相同或相似點。

排列組合

遊戲目的

仔細觀察，熟悉運用比較法

遊戲準備

形式：觀察並討論

時間：2分鐘

場地：室內

遊戲內容

如圖所示，所有碟子顏色都一樣沒有標記，也沒有
辦法區分這些碟子。

你能用幾種方法，將3個不同顏色的物體分配到3個
沒有標記的碟子上？

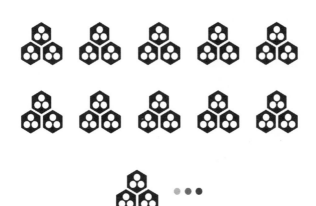

遊戲答案

記憶加油站

　　全面地觀察材料，對同類材料進行比較式分析，會明顯地收到全面瞭解材料、進行「立體」記憶的效果。

隱藏的圖形

遊戲目的

仔細觀察，熟悉運用比較法

遊戲準備

形式：觀察並討論

時間：2分鐘

場地：室內

遊戲內容

　　圖1和圖2分別如圖3所示，請問在圖3中你能夠找到幾個圖1和幾個圖2，其中圖1和圖2上面可以允許有其他的線段穿過。

圖一

圖二

遊戲答案

見圖，圖1和圖2中
分別出現了兩次，如右
圖所示。

記憶加油站

很多答案往往是透過比較得出，所以，我們在日常
生活中應多觀察、多比較，這樣才能夠增強我們的記憶
的效果。

記憶品質與重力

遊戲目的

運用比較法記憶相似概念

遊戲準備

形式：互相提問

時間：2分鐘

場地：室內

遊戲內容

品質與重力

記憶加油站

　　對這兩個概念，我們可以採取類似比較的方法。品質與重力雖然有很多相似的地方，但本質上卻有差異，

記憶時，可以找出相似的不同點來，予以比較。

比如：

（1）品質是指物體中所含物質的多少，重力是指物
　　　體所受地球的引力。

（2）品質只有大小沒有方向，是標量，重力是既有
　　　大小又有方向的向量。

（3）品質在哪裡大小都不變，重力隨位置而變化。

（4）品質用天平稱，重力要用彈簧秤量。

（5）品質單位一般用公斤表示，重力單位一般用牛
　　　頓表示。

找數字

遊戲目的

找規律，作比較，提升比較記憶力

遊戲準備

形式：問答

時間：10分鐘

場地：室內

遊戲內容

　　遊藝會上，劉老師提來一塊黑板，黑板上畫著兩張圖表。

　　劉老師說：「請同學們在圖1裡面，任意記住一個數字，告訴我它在第幾行，再告訴我在圖2裡它是第幾行，我就可以知道它是什麼數。」

　　一連幾個同學站起來問，都被劉老師說對了。大家很納悶，你知道劉老師是怎麼找到的嗎？

1	10	9	21	4	5
2	6	16	3	19	25
3	17	1	8	22	18
4	2	23	12	11	7
5	14	20	15	13	24

圖1

1	24	7	18	25	5
2	13	11	22	19	4
3	15	12	8	3	21
4	20	23	1	16	9
5	14	2	17	6	10

圖2

遊戲答案

　　仔細看這兩幅圖，圖1的第一列數字10、6、17、2、14在圖2中排成14、2、17、6、10，並且作為圖2的第五行。

　　圖1中的第二列9、16、1、23、20，在圖2中以20、23、1、16、9的形式排在了第四行。

　　圖1中的每一豎行，都如此改排為圖2中的橫行，這樣就找到了規律。

　　圖1的第三行的18，在圖2第一行，只要將圖1第三

行在圖2從17倒豎起來的豎行裡，找到排在第一行的數就可以了。

比較是最容易找到事物之間的規律，所以，發現規律，記憶效果更深刻。

烤肉時最不希望發生的事

一、肉跟你裝熟；二、木炭耍冷；三、蛤蜊搞自閉；四、烤肉架搞分裂；五、火種沒種；六、肉跟架子搞小團體；七、香腸肉跟你耍黑道；八、黑輪爆胎；九、蔥跟你裝蒜；十、玉米跟你來硬的！

07 觀察並比較

遊戲目的

注意觀察生活，作比較，提升比較記憶力

遊戲準備

形式：問答

時間：1分鐘

場地：室內

遊戲內容

遊戲答案

這是一個電腦鍵盤最左邊的字母排列順序,答案顯而易見。

記憶加油站

好的觀察力是比較記憶的重要方法,沒有觀察就不會有正確的比較,所以,我們要養成觀察的好習慣。

因果關係

小時候,把「English」讀成「硬給利息」的同學現在當了銀行家!

讀成「因果聯繫」的現在成了哲學家!

讀成「硬改歷史」的現在成了院長!

我讀成「陰溝裡洗」,結果今天成了賣菜的!

08
龜兔賽跑

遊戲目的

從故事內容尋找作比較的資訊

遊戲準備

形式：一個人講故事，一個人回答問題

時間：1分鐘

場地：室內

遊戲內容

　　有一次，烏龜和兔子又要比賽誰跑得快。烏龜對兔子說：「你的速度是我的10倍，每秒跑10公尺，如果我在你前面10公尺遠的地方，當你跑了10公尺時，我就向前跑了1公尺，你追我1公尺，我又向前跑了0.1公尺；你再追0.1公尺，我又向前跑了0.01公尺……以此類推，

你永遠要落後一點，所以別想追上我了。」你認為烏龜
說得對嗎？

遊戲答案

　　不對，烏龜只想到速度和距離，卻沒有考慮時間。
事實上，兔子只要用10/9秒的時間便能追上烏龜，並超
過牠。

記憶加油站

　　速度、距離、時間之間的關係，很多同學往往掌
握不熟練。透過比較和推理，便可掌握。

不同的數

09

遊戲目的

從故事內容尋找作比較的資訊

遊戲準備

形式：找規律，作比較

時間：1分鐘

場地：室內

遊戲內容

你能找出右圖這8個數字裡面與眾不同的那一個嗎？

```
      31
     331
    3331
   33331
  333331
 3333331
333333331
```

31
331
3331
33331
333331
3333331
333333331

遊戲答案

最後一個與眾不同，其他的都是質數（在大於1的整數中，只能被1和這個數本身整除的數叫質數），它是17與19607843的乘積。

記憶加油站

萬事萬物之間都存在著規律，因此，我們要養成仔細觀察生活的習慣，善於思考，這樣才能發現規律，巧作比較。

推拿術

「師傅，我照您的推拿術，才推了幾下，病人就受不了跑掉了。」

「沒關係，我再教你幾手擒拿術，病人就跑不了了。」

10 完成圖形

遊戲目的

從故事內容尋找作比較的資訊

遊戲準備

形式：找規律，作比較

時間：2分鐘

場地：室內

遊戲內容

A～D四個圖案中，哪一個可以填在下一頁的圖形
問號處？

A　　**B**　　**C**　　**D**

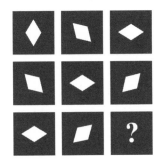

D

透過每行和每列中的菱形都依次沿逆時針方向旋轉
45度，就能得出答案。

錯誤的變化

 遊戲目的

運用邏輯思維，作比較

遊戲準備

形式：討論

時間：2分鐘

場地：室內

遊戲內容

下面4個方形之中的圖形是按一定邏輯而變化的，但其中有一個是錯誤的。

你能推出是哪一個嗎？

197

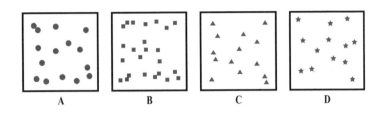

遊戲答案

B

記憶加油站

　　四個方形中的符號應當是從A到D遞減的，而B都增加了，所以是錯誤的。找到事物之間的邏輯變化，再進行比較，很快便能得到結果。

選號碼

遊戲目的

作比較，快速記憶號碼

遊戲準備

形式：找規律，作比較

時間：3分鐘

場地：室內

遊戲內容

下面的三個電話號碼，請你在半分鐘內記住它們。

62823025

62862503

62815765

然後，在下面一組電話號碼中，選出上面出現過的

那三個號碼。

62825764

62862053

62825476

62823025

62815765

62823763

62862503

62814567

記憶加油站

　　觀察所有出現的號碼，我們可以發現這樣一個規律，給出的所有數字前三位元都相同，要求記住的三個號碼的後兩位即可，所以我們很快便能從眾多的記住即可找出這三個號碼。

13 對比法記憶數字

遊戲目的

作比較，快速記憶數字

遊戲準備

形式：找規律，作比較

時間：3分鐘

場地：室內

遊戲內容

（1）13的平方為169，14的平方為196。

（2）40%濃鹽酸的密度為1.19g/cm3，火警電話為119，張騫第二次出使西域的時間為西元前119年。

（3）濃硫酸的密度為1.84g/cm3，黃巾起義的年代

也為184。

（4）地球陸地面積為1.49億km2，地球距太陽的距離約為1.49億km。

遊戲答案

略

記憶加油站

聯繫無處不在，要善於在學習中發現事物之間的聯繫，這樣能幫助我們提升記憶。

藥丸

醫生吩咐病人：「黃色藥丸治胃痛，白色藥丸治心臟病。清楚了嗎？」

病人說：「清楚了，只希望那些藥丸清楚它們該到什麼地方去。」

數學概念

遊戲目的

作比較，快速記憶數學概念

遊戲準備

形式：找規律，作比較

時間：3分鐘

場地：室內

遊戲內容

（1）自然數與整數

（2）直線、射線、線段的聯繫與區別

遊戲答案

（1）自然數即正整數（1、2、3、4、5、6、7、

8……），其性質是：有最小，無最大，有順序性。整數包括正整數、負整數和零，其性質是：無最小，無最大，有順序性。

（2）聯繫：直線、射線、線段是整體與部分的關係，線段、射線是直線的一部分。它們都是由無數的點構成的，在直線上取一點，則直線可分成兩條射線；取兩點則可分成一條線段和兩條射線。把線段兩方延長或把射線反向延長就可得到直線。

區別：直線無端點，長度無限，表示直線的字母無序；射線有一個端點，長度無限，表示射線的字母有序；線段有兩個端點，可度量長度，表示線段的字母無序。

記憶加油站

對數學裡的一些概念，我們可以採取對立比較的方法，把一組概念放在一起進行比較分析，便能記憶的更加深刻。

比較記憶學堂

比較記憶法就是對相似而又不同的識記材料進行對比分析，弄清後把握住它們的差異點與相同點，用以記憶的方法。

比較的方法很多，主要有對立比較法、對照比較法、順序比較法、類似比較法等。

一、對立比較法

記憶時，把相互對立的事物放在一起，能形成鮮明的對比，容易在大腦中留下清晰的印象。

二、類似比較法

很多事物、知識在表面上極其相似，但本質上卻有差異，記憶時，可以找出相似的不同點來，予以比較。

三、對照比較法

指同類材料的不同表達方式之間的比較，這是一種橫向對比。一般作法是把同類的若干材料同時並列，在學習過程中進行比較。

四、順序比較法

指新舊知識之間的比較,這是一種縱向比較。一般作法是在接觸新知識時。把它與頭腦中已有的知識相比較。看它們之間的聯繫、相同與不同之處。

比較的基本原則有二:

第一,同中求異。即在識記材料共同點之外找出其不同點。比較時不要停留在材料表面現象的認識上,應著眼於它們本質屬性的比較,抓住細微的特徵進行記憶。

第二,異中求同。即在識記材料不同點外努力找出它們的相同或相似點。

世界上的事物儘管表面現象千差萬別,但往往有本質上的相同或相似點。如果我們能找到它們,就會把它們記得更扎實。

Part 7

歸納記憶： 化零為整將資訊「格式化」

　　歸納記憶法，是將所記憶內容按不同屬性加以歸納，然後分門別類地記住這些內容及屬性。透過歸納，可以記憶相關的一系列事件，歸納能力提高了記憶力也就提高。

　　歸納記憶法的首要任務是將凌亂的資訊梳理整齊，然後再進行抽象概括。在這個過程中，要注意將資訊與題目、事實等相關因素相聯繫。歸納記憶法有如下幾個特點：

一、知識歸類前，先確定歸納什麼，揚棄什麼，目的明確，提高理解力和記憶力。

二、知識歸類後，方向明確，注意力集中，避免不同類材料相互干擾。

三、歸類過程中，我們透過門類與門類之間不斷進行對照，相似、相類的材料相互啟發，能溫故而知新，並及時發現問題、解決問題。

四、歸類法是其他記憶方法的基礎。正確認識它的作用，才會準確定位，既不誇大也不縮小它的作用。歸類其實就是其他記憶方法提供前提，因為歸類之後，才有可能製成圖表、提綱，歸類合理，圖表才能製作精良，提綱才可能條理清晰。

快速記憶

遊戲目的

掌握從整體看問題

遊戲準備

形式：問答

時間：2分鐘

場地：室內

遊戲內容

你能快速記憶下列兩組數位嗎？

第一組：235812

第二組：94215016

記憶加油站

1、一組毫不相關的數字，孤立起來看，確實很不容易記牢，但是，當你把它們分解開來時，你就會發現其中有些小竅門。「2」後邊加上「1」等於「3」，「3」後面加上「2」等於「5」，「5」後面加上「3」等於「8」，「8」後面加上「4」等於「12」，這樣就容易記牢了。

2、把它們分解成幾個部分，並與自己所熟知的數字掛起鉤來，就容易記住了。比如說，942是你的生日94年2月，150是你的身高，16是你的座位號，幾組數位一組合起來正好是94215016。

Games for memory practice.

奧運比賽項目

遊戲目的

掌握整體分析問題

遊戲準備

形式：問答

時間：5分鐘

場地：室內

遊戲內容

你知道奧運會上進行了哪些競技專案的比賽嗎？

田徑、游泳、水球、舉重、射擊、射箭、帆船、籃球、排球、足球、手球、柔道、馬術、賽艇、網球、棒球、體操、擊劍、摔跤、拳擊、跳水、蹦床、壘球、皮划艇、自行車、乒乓球、曲棍球、跆拳道、羽毛球、沙

灘排球、鐵人三項、現代五項……

記憶加油站

我們首先要研究記憶內容，再制定一個規則，比如這裡我們可以用「水」、「球」、「打」、「玩」作為分類的規則。

第1類：與水有關的——游泳、跳水、皮划艇、賽艇、帆船。

第2類：與「球」有關的——水球、乒乓球、籃球、排球、足球、手球、壘球、羽毛球、沙灘排球、曲棍球、棒球、網球。

第3類：兩人打時可以直接用上的技術——射箭、射擊、擊劍、跆拳道、拳擊、摔跤、柔道。

第4類：可以自己玩的——田徑、舉重、馬術、體操、彈跳床、自行車、鐵人三項和現代五項。

圖形記憶

遊戲目的

掌握分類歸納的記憶方法

遊戲準備

形式：問答

時間：5分鐘

場地：室內

遊戲內容

第一步：仔細觀察下面框內的圖形，並盡力記住它們的模樣。

第二步：遮蓋住上面框內的圖形，並從下面的框內迅速找出上面的框中出現過的圖形，並圈出來。

記憶加油站

此遊戲簡單的方法就是採用分類歸納記憶的方法記憶，比如將最外層圖形是方形的歸為一類，圓形的歸為一類，不規則的歸為一類，然後再一組一組地記憶。

動物排隊

遊戲目的

掌握分類歸納的記憶方法

遊戲準備

形式：問答

時間：5分鐘

場地：室內

遊戲內容

看圖，馴養員正在對動物們進行排列訓練。如果按照這樣的排法，問號處排的應該是哪種動物

遊戲答案

豬

記憶加油站

　　這類遊戲首先分組，找出它們的規律。前6種動物為一組，不斷重複，每次都把前面的第一個動物去掉，順序就成了：123456 23456 3456 456 56

05 猜名字

遊戲目的

透過分組，快速記憶

遊戲準備

形式：問答

時間：5分鐘

場地：室內

遊戲內容

老師在手上用圓珠筆寫了A、B、C、D四個人中的一個人的名字，她握緊手，對他們四人說：「你們猜猜我手中寫了誰的名字？」

A說：是C的名字。

B說：不是我的名字。

C說：不是我的名字。

D說：是A的名字。

四人猜完後，老師說：「你們四人中只有一人猜對了，其他三人都猜錯了。」四人聽了後，都很快猜出老師手中寫的是誰的名字了。你知道老師手中寫的是誰的名字嗎？

遊戲答案

B的名字

記憶加油站

初聽到這個題目，同學們會感到複雜，但經過分組歸納，答案很容易得出，是B的名字。很明顯，A與C兩人之中只有一人是對，因為他倆的判斷是矛盾的。如果A正確的話，那麼B也是正確的，與老師說的「只有一人猜對了」矛盾，所以A必是錯誤的。這樣，只有C是正確的。B的判斷是錯的，那麼他的相反判斷就是正確的，即B的名字是正確的。

籃球比賽

遊戲目的

透過分組，快速記憶

遊戲準備

形式：問答

時間：5分鐘

場地：室內

遊戲內容

五所中學進行籃球比賽，每所中學互相進行一場循環賽。比賽的結果如下：

一中：2勝2負

二中：0勝4負

三中：1勝3負

四中：4勝0負

請問：五中的成績如何？

五中成績為3勝1敗

五所中學進行籃球比賽，每所中學互相進行一場循環賽。總共有10場比賽，各校都必須跟其他四校對打一場，因此4×5=20(場)，但是每場有兩校出賽，所以20÷2=10(場)，即總共會有10勝。

一中至四中合計共有7勝，則剩下的3勝便是五中。歸納分類，把各校的比賽情況進行兩兩分類，這樣，便能很快得出結果。

錯拿雨傘

遊戲目的

透過歸納推理，快速記憶

遊戲準備

形式：問答

時間：5分鐘

場地：室內

遊戲內容

趙金、錢銀、孫銅、李鐵、周錫一起參加會議。由於下雨，他們都帶了一把傘。散會時剛好停電，結果他們都拿錯傘了！

趙金拿的傘不是李鐵的，也不是錢銀的。

錢銀拿的傘不是李鐵的，也不是孫銅的。

孫銅拿的傘不是周錫的，也不是錢銀的。

李鐵拿的傘不是 孫銅的，也不是周錫的。

周錫拿的傘不是李鐵的，也不是趙金的。

另外，沒有兩個人相互錯拿了對方的傘的情況。

請問：他們五人各錯拿了誰的傘？

遊戲答案

因為「沒有兩個人互相拿錯了對方的傘」，所以趙金與孫銅不可能互拿對方的傘，周錫與錢銀不可能互拿對方的傘。

因此，趙金拿了周錫的傘，錢銀拿了趙金的傘，孫銅拿了李鐵的傘，周錫拿了孫銅的傘。

記憶加油站

這類遊戲，最簡潔的方法就是分組歸納，把幾個人物兩兩分組，然後進行推理演繹分析，答案便得出。

餐廳聚會

遊戲目的

提升歸納推理能力，快速記憶

遊戲準備

形式：問答

時間：5分鐘

場地：室內

遊戲內容

有7位年輕人，他們是好朋友，每週都會到同一家餐廳吃飯。但他們去餐廳的次數不同。

哈德每天必去。

莎莎隔一天去一次。

咪咪每隔兩天去一次。

瑪莎每隔三天去一次。

艾迪每隔四天才去一次。

科特每隔五天去一次。

次數最少的是瑪姬，每隔六天才去一次。

昨天是2月29日，他們在餐廳愉快地碰面，有說有笑，並期待下一次相聚時的情景。他們下一次在餐廳碰面是在什麼時候呢？

遊戲答案

第二年的4月24日

記憶加油站

7位年輕人要隔許多天以後才能在餐廳相聚一次，此天數加1必須能被1～7之間的所有自然數整除。1～7的最小公倍數是420，意即他們每隔419天才能在餐廳相聚。由於上一次聚會是在2月29日，可知這一年是閏年，則第二年的2月就只有28天。依此推斷，他們下一次相聚是在第二年的4月24日。

字母推理

遊戲目的

掌握科學歸納推理，快速記憶

遊戲準備

形式：問答

時間：5分鐘

場地：室內

遊戲內容

A	B	C	D	E
D	C	E	B	A
B	E	A	C	D
?	?	?	?	?
C	A	D	E	B

遊戲答案

B、E、A、C、D

記憶加油站

這類遊戲運用科學歸納法,將第一行的字母順序改變為數位順序。觀察、分析第二行字母與第三行字母的排列規律,就會發現下一行都是上一行的第4、3、5、2、1個字母。

因此可以推定,第四行的字母也應分別是第三行的第4、3、5、2、1個字母。

A、B、C、D、E(1、2、3、4、5)
D、C、E、B、A(4、3、5、2、1)
B、E、A、C、D(4、3、5、2、1)
C、A、D、E、B(4、3、5、2、1)

誰在中間

10

遊戲目的

掌握歸納分組方法，快速記憶

遊戲準備

形式：問答

時間：5分鐘

場地：室內

遊戲內容

L先生、M先生和Q先生三個人住在一幢公寓的同一層。一個人的房間居中，與其他兩人左右兩鄰。

他們每個人都養了一隻寵物：不是狗就是貓；每個人都只喝一種飲料：不是茶就是咖啡；每個人都只採用一種抽菸方式：不是用菸斗就是抽雪茄。

條件：

L先生住在抽雪茄者的隔壁。

M先生住在養狗者的隔壁。

Q先生住在喝茶者的隔壁。

沒有一個抽菸者喝茶。

至少有一個養貓者抽菸斗。

至少有一個喝咖啡者住在一個養狗者的隔壁。

任何兩個人的相同嗜好不超過一種。請問，誰住的房子居中間？

遊戲答案

Q先生

記憶加油站

這道題中，判定哪些嗜好組合可以符合這三個人的情況；然後判定哪一個組合與住在中間的人相符合。

根據題中的條件，每個人的嗜好組合必是下列的組合之一。

組合一：咖啡、狗、雪茄。

組合二：咖啡、貓、菸斗。

組合三：茶、狗、菸斗。

組合四：茶、貓、雪茄。

組合五：咖啡、狗、菸斗。

組合六：咖啡、貓、雪茄。

組合七：茶、狗、雪茄。

組合八：茶、貓、菸斗。

根據「沒有一個抽菸斗者喝茶」可以排除上面的組合三和組合八。根據「至少有一個養貓者抽菸斗」，組合二是某個人的嗜好組合。根據「任何兩個人的相同嗜好不超過一種」，組合五與組合六可以排除；組合四和組合七不可能分別是某兩個人的嗜好組合，因此，組合一必定是某人的嗜好組合。根據這一條件，還可以排除組合七，於是餘下的組合四必定是某人的嗜好組合。再根據「L先生住在抽雪茄者的隔壁；M先生住在養狗者隔壁；Q先生住在喝茶者的隔壁」這三個條件，住居中房間的人符合下列情況之一：抽菸斗而又養狗； 抽菸

斗而又喝茶；養狗而又喝茶。既然這三人的嗜好組合分別是組合一、組合二、組合四，那麼住居中房間者的嗜好組合必定是組合一或組合四，如下所示：「組合二」——「組合一」——「組合四」「組合二」——「組合四」——「組合一」。再根據「至少一個喝咖啡者住在一個養狗者的隔壁」。組合四不可能是住居中房者的組合，因此，根據「Q先生住在喝茶者的隔壁」，所以判定Q先生的房間居中。

輕鬆一下

告示

「你頭上那個腫塊是怎麼回事？」某人問他朋友。

「我要走進一座大廈時，看見門口有個告示，因為我近視，於是我就湊過去看。」

「告示上說什麼？」

「小心：門向外開！」

哪一天到達

遊戲目的

由已知分析，歸納推理，提升記憶力

遊戲準備

形式：問答

時間：5分鐘

場地：室內

遊戲內容

在著名的休閒城鎮裡，分別有一家餐廳、百貨公司和蛋糕店。瑪莉到達的那一天，蛋糕店正好開門營業。此休閒城鎮的每個星期中，沒有一天是餐廳、百貨公司和蛋糕店全都開門營業。百貨公司每星期開門營業四天，餐廳則營業五天，星期日和星期三全都關門休息。

在連續的三天中：

第一天，百貨公司關門休息。

第二天，蛋糕店關門休息。

第三天，餐廳關門休息。

在接續的兩天中：

第一天，蛋糕店關門休息。

第二天，餐廳關門休息。

第三天，百貨公司關門休息。

請問，瑪莉是哪一天到達休閒小鎮的？

遊戲答案

星期一

記憶加油站

　　這類遊戲可以根據已知條件分析，餐廳在星期一、星期二、星期四、星期五和星期六開門營業，在星期日和星期三關門休息；而其中連續三天的第三天關門休

息，因此，其第一天不是星期五就是星期一。

由於一星期中沒有一天是餐廳、百貨公司和蛋糕店全都開門營業，而蛋糕店在星期四和星期五關門休息，所以瑪莉到達休閒城鎮的那一天，蛋糕店開門營業，可推論出是「星期一」。

輕鬆一下

發現新大陸

甲：「如果哥倫布早早結婚，他就發現不了美洲大陸。」

乙：「為什麼？」

甲：「因為他有妻子後，妻子就會問他：『你到哪裡去？和誰一起去？』」

⑫ 隋朝大運河

遊戲目的

整體歸納，提升記憶力

遊戲準備

形式：問答

時間：3分鐘

場地：室內

遊戲內容

隋朝大運河的記憶

記憶加油站

可以把隋朝大運河歸納為「一二三四五六」的數字
來記憶。

一、一條南北交通大動脈。

二、隋朝第二代皇帝隋煬帝開鑿。

三、跨越三大城市，以洛陽為中心，北達涿郡，南至余杭。

四、全長共分四段：永濟渠、通濟渠、邗溝、江南河。

五、連接五大河流：海河、黃河、淮河、長江和錢塘江。

六、流經六省：冀、魯、豫、皖、蘇、浙。

通訊兵

兩個退伍的通訊兵求職，但必須考試。於是鉛筆「嘀嘀答答」地敲桌子互相通報重要答案，正當他們「嘀嘀答答」地作弊時，監考老師也敲起桌子來。那一串「嘀嘀答答」的聲音話：「我們原來是同一支部隊的！」

13 近代歷史事件

遊戲目的

整體歸納，提升記憶力

遊戲準備

形式：問答

時間：5分鐘

場地：室內

遊戲內容

近代歷史事件的記憶

記憶加油站

　　中國近代史（1840～1919年）上發生的重大事件，可歸納為「五四三二一」來記憶。

五次重大戰爭——鴉片戰爭、第二次鴉片戰爭、中法戰爭、中日甲午戰爭、八國聯軍侵華戰爭。

四個主要不平等條約——《南京條約》、《馬關條約》、《辛丑合約》、《二十一條》。

三次革命高潮——太平天國運動、義和團運動、辛亥革命。

兩個階級產生——無產階級和民族資產階級產生。

一次失敗的變法——戊戌變法。

輕鬆一下

買賣

「愛是金錢買不到的。」為了讓孩子更加信服，他問道：「假如我出一百法郎，能使你們不愛父母嗎？顯然不能！」現場一片寂靜。

突然有個學生囁嚅地問：「要是我不愛哥哥，先生您出多少錢？」

14 中國古代的「名人」

遊戲目的

運用歸納法，提升記憶力

遊戲準備

形式：問答

時間：3分鐘

場地：室內

遊戲內容

中國古代的一些文武「名人」

記憶加油站

整體分析歷史人物的特性，進而分類歸納，可記憶
為：

文聖——春秋時代的孔子。

武聖——三國時代的關羽。

詩仙——唐代李白。

詩聖——唐代杜甫。

書聖——東晉王羲之。

畫聖——唐朝吳道子。

醫聖——東漢末年張仲景。

藥王——唐朝孫思邈。

茶聖——唐朝陸羽。

建築工匠的祖師——戰國初期的魯班。

成熟

第一天幼稚園上課，老師把一籃積木倒在桌上，讓孩子自由發揮。

只見丁丁把積木在自己面前排成一橫排，往前一推說著：「我胡了！」

歸納記憶學堂

　　歸納記憶的方法是從一把到個別、從特殊到一般的方法。歸納的首要任務是將凌亂的資訊梳理整齊，然後再對其進行抽象概括。在抽象概括的過程中，要注意將資訊與題目、事實等因素相聯繫。具體方法有：

　　一、濃縮法

　　濃縮法就是化繁為簡，去粗取精，緊扣關鍵字眼，把繁雜的內容進行壓縮、整理的過程。

　　二、圖示法

　　圖示法是老師教學板書經常使用的方法。歷史學習使用圖示法可以化繁為簡，由點到線，由線成面，簡潔明瞭形象生動，記憶變得輕鬆。

　　三、製表法

　　把相似易混的歷史知識透過製表的方法掌握。

HI

Part 8

推導記憶： 記住事物筋骨「零負擔」

推導記憶是將事物中有必然聯繫的進行推導，在推導的過程中加深記憶的一種記憶方法。

它的最直接最突出的優點是可以減輕大腦記憶的負擔，並掌握一把可以解開諸多難題的鑰匙。推導記憶有廣闊的應用範圍。但也存在著弱點：使用這種方法記憶的人，必須具備較高水準的思維能力。如果不能思考，不能透過現象抓住本質，進而推導演繹事物的特性，這種方法就不會得到正確、合理的運用。

路線設計

遊戲目的

掌握假設推理

遊戲準備

形式：討論

時間：10分鐘

場地：室內

遊戲內容

某參觀團根據下列約束條件，從A、B、C、D、E 5個地方選定參加。

地點：

（1）若去A地，也必須去B地。

（2）D、E兩地只去一地。

（3）B、C兩地只去一地。

（4）C、D兩地都去或都不去。

（5）若去E地，A、D兩地也必須去。

那麼，該參觀團最多能去哪幾個地方？

遊戲答案

C、D

記憶加油站

此類遊戲可以假設推理，比如：

(1) 若去A，由此可知，則必須去B地；去B地，由此可知，則不去C地；又由此得知也不能去D地；再由此可知一定去E地；這時再根據此可得知必去A、D兩地。這樣既去D地，又不去D地，產生矛盾，所以參觀團不去A地。

(2) 若去B地，則不去C地，也不去D地，但一定去E地，進而必須去A、D兩地，這樣，同樣產生D既去又不去的矛盾，所以參觀團不去B地。

(3) 若去E地，由此可知必去A、D兩地，這和此中
 的要求D、E兩地只去一處相矛盾。因此，也不
 能去E地。

(4) 去C、D兩地，可同時符合5個限制條件。所以
 參觀團最多只能去C、D兩個地方。

輕鬆一下

工作

六歲的小芳很可愛，常常被班上小男生求
婚。有一天，小芳回家後跟媽媽說：「媽咪！
今天小強跟我求婚要我嫁給他！」

媽媽漫不經心的說：「他有固定工作嗎？」

小芳想了想說：「他是我們班上負責擦黑
板的。」

硬幣轉起來

遊戲目的

實際操作掌握記憶方法

遊戲準備

形式：一人動手操作，一人觀察

時間：10分鐘

場地：室內

遊戲內容

如圖所示，兩枚同面值的硬幣緊緊靠在一起，硬幣B不動，硬幣A的邊緣緊貼B並圍繞著B旋轉。當A圍繞著B旋轉一周回到原來的位置時，它圍繞著自己的中心旋轉了幾個360度？

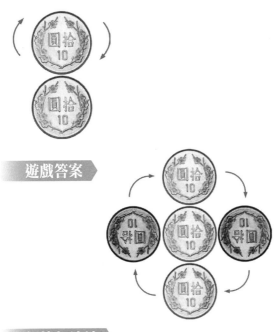

遊戲答案

記憶加油站

　　由於兩枚硬幣的周長是一樣的，因此，你可能認為硬幣A在緊貼硬幣B「公轉」一周的整個過程中，僅圍繞自己的中心「自轉」了一周，即一個360度。但當你實際操作一遍後，就會驚奇地發現，硬幣A實際上「自轉」了兩周，即兩個360度。

開燈關燈

遊戲目的

運用推導方法,強化記憶力

遊戲準備

形式:討論

時間:10分鐘

場地:室內

遊戲內容

對一批編號為1—100、全部開關朝上(開)的燈進行以下操作:凡其編號是1的倍數的燈,對其反方向撥一次開關;對編號為2的倍數的燈,反方向又撥一次開關;對編號為3的倍數的燈,反方向又撥一次開關……最後為熄滅狀態的燈的編號是多少?

遊戲答案

編號為1、4、9、16、25、36、49、64、81、100

記憶加油站

認真審題，仔細思考，是推理的重點。此遊戲每個數都可以寫成兩個數相乘，這樣撥偶數次就不會改變燈的狀態，唯有一個數的平方形式只會被撥奇數次，因此最後狀態為熄滅的燈的編號為1、4、9、16、25、36、49、64、81、100。

輕鬆一下

錄取

小莉報考貴族幼稚園，面試時教師取出一張千元紙鈔：「這是什麼？」

小莉：「是媽媽給乞丐的廢紙。」

教師：「妳被錄取了。」

04 三個人決鬥

遊戲目的

豐富課餘知識，運用假設推理

遊戲準備

形式：討論

時間：10分鐘

場地：室內

遊戲內容

湯姆、比爾和邁克3個人準備決鬥。他們抽籤來決定從誰開始，每個人選一個對手，向他射擊，直到最後只剩下一個人。湯姆和比爾的命中率都是100％，而邁克的命中率只有50％。

記憶加油站

　　這個問題是博弈論的一個例子。博弈論誕生於1927年，當時約翰‧馮‧諾依曼認識到在經濟、政治、軍事以及其他領域的決策與很多數學遊戲的策略是相似的。他認為遊戲上的這些策略可以應用到現實生活中。他與經濟學家奧斯卡‧摩根斯坦一起出版了《博弈論與經濟行為》。

　　博弈論的很多結果都與我們的直覺相悖。比如說，在這道題中邁克活下來的可能性最大，是湯姆和比爾的2倍。為什麼呢？

　　湯姆和比爾最開始一定會選擇向對方射擊(因為對方是自己最大的威脅)，而接下來邁克則將射擊活下來的那個人。他射中的機率為50％(進而成為最後的贏家)，射不中的機率也為50％(最後被別人射中身亡)。

　　現在，我們來分析一下這個有趣的結果：

　　如果邁克最先射擊，他一定會故意射不中。因為如果他射死了其中一個人，那麼另一個人就會把他射死。因此事實上需要考慮的只有兩種情況：

　　湯姆先射殺掉比爾，或者反過來比爾先射死湯姆。這兩種情況下邁克有50%的可能性能夠射死倖存下來的那個人，因此他活下來的機率為50%。

　　湯姆如果先開槍，他活下來的機率為50％；如果比爾先開槍，那麼他活下來的可能性為0。由於有50%的可能性是比爾先開槍，因此湯姆活下來的可能性為1/2×1/2=1/4=25％；比爾活下來的可能性也是如此。

刮鬍子

　　一次，一個小孩走進理髮店，要刮鬍子。理髮師請他坐下，在他臉上塗滿了肥皂，然後就走開了。

　　男孩等得不耐煩了，就喊道：「喂，你怎麼叫我等這麼長時間啊？」

　　理髮師說：「在等你的鬍子生出來呢！」

05 補充圖案

遊戲目的

豐富課餘知識，運用假設推理

遊戲準備

形式：觀察並推理

時間：2分鐘

場地：室內

遊戲內容

　　仔細觀察下面的圖形，根據記憶選擇合適的答案將空白補上。

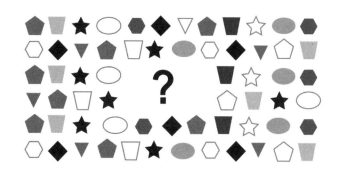

 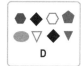

遊戲答案

C

記憶加油站

　　任何事情，仔細觀察，都能簡單推理出結果。此遊
戲每行的圖形不論顏色如何順序都是重複著的。

圖形推理

遊戲目的

掌握推理方法

遊戲準備

形式：觀察並推理

時間：2分鐘

場地：室內

遊戲內容

仔細觀察第一組圖形，根據記憶選出第二組圖形中缺少的圖。

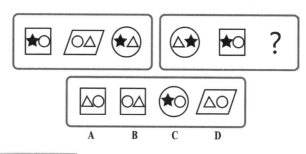

D

記憶加油站

　　第一組圖形中，第一個是正方形，第二個是平行四邊形，第三個是圓形，第二組圖形中，第一個是圓形，第二個是正方形，我們就能推導出第三個應該是平行四邊形，這樣就不難得出答案。仔細觀察，發現規律，便能推理出所缺少的圖。

07 象棋成語

遊戲目的

掌握成語的含義

遊戲準備

形式：討論

時間：2分鐘

場地：室內

遊戲內容

　　下圖是一個象棋棋盤，請你在每個空白棋子上填入一個適當的字，使橫排、豎列的相鄰四個棋子均能夠組成一個成語。

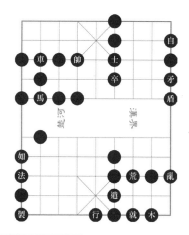

遊戲答案

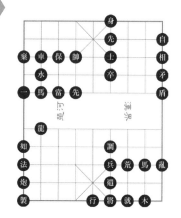

記憶加油站

　　把每一個棋子上的漢字都試驗一下，不要怕有錯

誤，即使錯了，換個角度思考，同樣能找到結果。

住店查詢

遊戲目的

運用推理，強化推導記憶

遊戲準備

形式：問答

時間：10分鐘

場地：室內

遊戲內容

A、B、C和D四個人分別在上個月不同時間入住到旅遊酒店，又在不同的時間分別退了房。現在只知道：

1、滯留時間(比如從4日入住，5日離開，滯留時間為2天。)最短的是A，最長的是D。B和C滯留的時間相同。

2、D不是8日離開的。

3、D入住的那天，C已經住在那裡了。入住時間是：1日、2日、3日、4日。離開的時間是：5日、6日、7日、8日。

根據以上條件，你知道他們四個人分別的入住時間和離開時間嗎？

遊戲答案

　　A是從3日入住到6日離開，滯留了4天；B是從4日入住到8日離開，共滯留了5天；C是從1日入住到5日離開，滯留了5天；D是從2日入住到7日離開

記憶加油站

　　根據「滯留時間最長的是D」，「D不是8日離開的」，「D入住的那天，C已經住在那裡了」以及「入住時間是：1日、2日、3日、4日。離開的時間是：5日、6日、7日、8日。」幾個條件來看，雖然D入住的時間最長，最長也是從2日入住到7日離開的，所以D的

滯留時間最多也就是6天。

那麼由以上條件得知，C就是1日人住最早也要在5日離開，這樣C的滯留時間就是5天了。

那麼，如果B是3日人住的，根據「B和C滯留的時間相同」B就是7日離開的，與D就重合了，所以B是4日入住的，8日離開的。剩下A就是3日入住的，6日離開的，滯留了4天。

班長最大

新兵訓練中心，班長教士兵投手榴彈，班長說：「手榴彈投出去後，一定要馬上臥倒。如果不臥倒，你們知道會怎樣！」

「班長會罵！」新兵齊聲說。

天氣預報

遊戲目的

運用排除法，強化推導記憶

遊戲準備

形式：問答

時間：10分鐘

場地：室內

遊戲內容

　　下面是台北、台中、高雄、花蓮四個城市某日的天氣預報。已知四個城市有三種天氣情況，台北和高雄的天氣相同，台中和花蓮當天沒有雨。 你知道下面哪個推斷是不正確的嗎？

A、台北小雨　　B、台中多雲

C、高雄晴　　　D、花蓮晴

遊戲答案

C

記憶加油站

　　由題幹得知，4個城市有3種天氣情況，台北與高雄的天氣相同，台中和花蓮當天沒有雨，那麼就得知只有台中和花蓮兩個城市的天氣情況不一樣，才有3種天氣情況存在。台中和花蓮的天氣沒有雨並且兩個城市的天氣情況還不一樣，那麼就說明它們中的一個城市是晴天，另一個城市是多雲。最後就得知台北和高雄的天氣是有雨。所以最後只有C不正確。這道題還可以用簡單的排除方法，首先已知台北和高雄的天氣情況一樣，就可以知道答案A或者答案C中有一個是不正確的。又已知4個城市有3種天氣，而答案B與答案D的天氣一個是多雲一個是晴，那麼顯然答案C是不正確的了。

車停了幾站

遊戲目的

運用清單法，強化推導記憶

遊戲準備

形式：討論

時間：5分鐘

場地：室內

遊戲內容

一輛載著16名乘客的公共汽車駛進車站，這時：

有4人下車，又上來4人。

在下一站上來10人，下去4人。

在下一站下去11人，上來6人。

在下一站，下去4人，只上來4人。

在下站又下去8人，上來15人。

還有，請你接著計算：公共汽車繼續往前開，到了下一站：

下去6人，上來7人。

在下一站下去5人，沒有人上來。

在下一站只下去1人，又上來8人。

請問，合上述回答問題，這輛車共停了幾站？

遊戲答案

8站

記憶加油站

一開始，如果你就被眾多的數字的纏繞，那麼你也許會很困惑，思維不清晰，不知道哪個資訊是有用的，其實很簡單，公車共停了8站。

停　站	上車人數(人)	下車人數(人)
第一站	4	4
第二站	10	4
第三站	6	11
第四站	4	4
第五站	15	8
第六站	7	6
第七站	0	5
第八站	8	1

哈娃哈娃島

遊戲目的

分析材料，合理運用推理，強化記憶力

遊戲準備

形式：共同討論

時間：20分鐘

場地：室內

遊戲內容

　　大西洋的哈娃哈娃島是一座實行女性解放的小島，因此，女人也分君子、小人、凡夫。話說西元1001年，剛繼位的哈娃哈娃島女皇一時忽發奇想，批准了一條非常奇怪的法令：君子必須跟小人通婚，小人必須跟君子通婚，凡夫只准跟凡夫通婚。這麼一來，不管是哪一對

夫妻，要麼雙方都是凡夫，要麼一方是君子，一方是小人。某一年的「咖啡節」和「可哥節」，哈娃哈娃島上，發生了兩個故事:

《咖啡節的故事》

舞會上，有一對夫妻:A先生和A夫人。他們站在小舞臺上說了如下的兩句話:

A先生：我妻子不是凡夫。

A夫人：我丈夫也不是凡夫。

你能斷定A先生和A夫人是何種人？

《可哥節的故事》

有A先生和A夫人，B先生和B夫人四個人，在「可哥節」的舞會上，同坐在一張圓桌上喝酒。微醉時，四個人中有三個人說了如下的三句話:

A先生：B先生是君子。

A夫人：我丈夫說得對，B先生是君子。

B夫人：你們說得對極了，我丈夫的確是君子。

你能斷定這四個人各是何種人？這三句話中，哪幾句是真的？

遊戲答案

「咖啡節」的故事：A先生和A夫人都是凡夫，同時又都是在撒謊。「可哥節」的故事：四個人都是凡夫，三句話全都是謊話。

記憶加油站

「咖啡節」的故事：A先生不可能是小人，因為，如果那樣的話，他妻子該是君子，不是凡夫，這樣，A先生的話反倒會成了真的。同樣，A夫人也不可能是小人。所以，他倆也都不是君子(否則其配偶理應是小人)，可見他倆都是凡夫，同時又都是在撒謊。

「可哥節」的故事：首先，B夫人必定是凡夫。這是因為，假使她是君子，她丈夫應該是小人，既然她是君子，就不會謊稱自己的丈夫是君子。假使她是小人，她丈夫該是君子，這時她也是不肯道破真情的。所以，B夫人是凡夫。因此，B先生也是凡夫。這意味著A先生和夫人都在撒謊。所以，他倆都不是君子，也不可能都是小人，因此都是凡夫。

通向迷宮的真正出口

遊戲目的

分析材料，合理運用假設進行推理，強化記憶力

遊戲準備

形式：共同討論

時間：20分鐘

場地：室內

遊戲內容

一個頑皮小孩獨自闖入一座迷宮，在裡面走了很久，一直沒有找到出口，孩子嚇壞了。這時，他走到一個三岔路口旁，發現每個路口上面都寫了一句話。

第一個路口上寫著：「這條路通向迷宮的出口。」

第二條路口寫著：「這條路不通向迷宮的出口。」

第三條路口上寫著：「另外兩條路口上寫的話，一句是真的，一句是假的，我們保證，我上述的話絕不會錯。」

那麼，他要選擇哪一條路才能出去呢？

記憶加油站

走第三條路。

這個題的前提是相信第三條路口上的話是真實的。

如果第一條路寫的是真話，那麼，它就是迷宮的出口，如果說第二條路上的話也是正確的，這和只有一句話是真話相矛盾。

如果說，第一條路上的話是假的，第二條路上的話是真的，它們都不是通往迷宮出口的路，所以真正的路就是第三條。此遊戲關鍵就是要認真分析。

推導記憶學堂

培養推導記憶，一定要注意加強以下幾點的培養：

一、注意集中

記憶時只要聚精會神，排除雜念和外界干擾，大腦皮層就會留下深刻的記憶痕跡而不容易遺忘。如果精神渙散，一心二用，就會大大降低記憶效率。

二、興趣濃厚

如果對學習材料、知識對象索然無味，即使花再多時間，也難以記住。

三、視聽結合

可以同時利用語言功能和視、聽覺器官的功能來強化記憶，提高記憶效率。比單一默讀效果好得多。

四、多種手段

根據情況，靈活運用分類記憶、圖表記憶、縮短記憶及編提綱、作筆記、卡片等記憶方法，均能增強記憶力。

HI

Part 9

故事記憶： 展開想像編故事

　　故事是大家喜聞樂見的一種文藝形式。所謂故事，一般來說必須有情節，有趣味。你一定有這樣的體會，聽別人講故事容易記住，而自己看書效果就差一些。而故事記憶法就是用編故事將看似沒有聯繫的事物聯繫在一起的記憶方法。將要記憶的資訊編成一個小故事，適用於資訊量不多的時候。在學習中，我們經常會遇到一些枯燥的材料，它們往往使人望而生畏，一籌莫展。這種情況下，你可以試著用編寫故事的方法來消化材料。

十大名書

01

遊戲目的

牢記中國十大名書

遊戲準備

形式：一個講故事，一個回答問題。甲把下面的故事講給乙聽，然後向乙提問，乙回答，也可以換角色來做。

場地：室內

遊戲內容

在規定時間內記住中國十大名書：

1、《三國演義》，2、《好逑傳》，3、《玉嬌梨》，4、《平山冷燕》，5、《水滸全傳》，6、《西遊記》，7、《琵琶記》，8、《白圭志》，9、《平鬼

傳》，10、《綠雲緣》。

　　要求按次序記憶，不能顛倒順序。

　　提示：首先準備一套定位詞，1、頭頂，2、眼睛，3、耳朵，4、口，5、手，6、胸，7、背，8、膝，9、臀，10、腳。

　　然後可記為：我頭上(1)頂著三支鍋(三國演義)，在看(2)一場精采的球(好逑傳)賽，耳朵(3)上掛著三個玉做得非常嬌美的梨(玉嬌梨)，但那梨太硬不能吃，(4)吃的是平山產的冷炒燕窩(平山冷燕)，手(5)上掛著一把水壺(水滸全傳)，胸(6)前抱著(西遊記)，背(7)上背著一隻琵琶(琵琶記)，膝(8)蓋上爬著一隻白色的烏龜(白圭志)，屁股(9)下被我坐平了的是一個轉來轉去的鬼(平鬼傳)，腳(10)下踏著綠色的祥雲(綠雲緣)，真是悠哉悠哉。

　　記憶加油站

　　豐富的想像力是編好故事的第一步，編故事的時候，要注意將要記憶的內容編進故事裡。

串聯片語

遊戲目的

快速記憶所給片語

遊戲準備

形式：互相編故事

時間：20分鐘

場地：室內

遊戲內容

詞語：火車、黃河、岩石、魚翅、體操、驚訝、煤炭、茅屋、流星、汽車

記憶加油站

把10個詞語用一個故事串起來，請在讀故事時一定

要像看電視劇一樣在腦中映出這個故事描述的畫面來。故事如下：

　　一列飛速行駛的「火車」在經過「黃河」大橋時撞在「岩石」上，脫軌落入河中，河裡的「魚」受驚之後展「翅」飛出水面，紛紛落在岸上，活蹦亂跳，像在做「體操」似的。

　　人們目睹此景大為「驚訝」，駐足圍觀。有幾個聰明人拿來「煤炭」，支起爐灶來煮魚吃。煤不夠了就從「茅屋」上扒下乾草來燒。魚剛煮好，不料，一顆「流星」從天而降砸在爐上。隕石有座小山那麼大，上面有個洞，洞中開出一輛「汽車」來，也許是外星人的桑塔納。

　　編故事主要靠我們的想力，找好關鍵字，然後連接起來。

記憶片語

遊戲目的

快速記憶所給片語

遊戲準備

形式：互相編故事

時間：20分鐘

場地：室內

遊戲內容

假設，支持，反對，評價，自下而上，推理，邏輯，前提，結論，思維變遷。

一條假的舌頭舔著稚齒，稚齒咬了一下搖動的雙手，搖動雙手的人後退碰到放蘋果的架子，那人繼續後退，自下而上走上樓梯，在樓梯盡頭推梨，梨滾啊滾，

滾到籮筐裡，從籮筐裡飛出錢來，提錢的人走著碰到樹上結的輪子上，頭腦發暈，思考一下，頭腦中就變成錢來。

關鍵：圖像清晰，動作誇張，感覺真實，地點改變，突出關鍵字轉換的圖像，其他作為背景。

取消預約

一位重病人去找一位名醫看病，護士：「起碼要三個星期後才能輪到你。」

「說不定我活不到那個時候呢！」

「哦，那沒關係，」護士說，「到時候，你可讓家裡人代你取消預約。」

04 再別康橋

遊戲目的

編故事，快速記憶

遊戲準備

形式：互相編故事

時間：20分鐘

場地：室內

遊戲內容

《再別康橋》

輕輕的我走了，正如我輕輕的來；

我輕輕的招手，作別西天的雲彩。

那河畔的金柳，是夕陽中的新娘；

波光裏的艷影，在我心頭蕩漾。

軟泥上的青荇，油油的在水底招搖；
在康河的柔波裏，我甘心作一條水草。
那榆蔭下的一潭，不是清泉是天上的虹；
揉碎在浮藻間，沉澱彩虹似的夢。
尋夢，撐支長篙，向青草更青處漫溯；
滿載一船星輝，在星輝斑爛裡放歌。
但我不能放歌，悄悄是別離的笙簫；
蟲也為我沉默，沉默是今晚的康橋。
悄悄的我走了，正如我悄悄的來；
我揮一揮衣袖，不帶走一片雲彩。

記憶加油站

　　第一步，找出關鍵字，所謂關鍵字就是光看這個詞，就可以回想到這一句的詞。比如：詩中的輕輕、輕輕、招手、雲彩等詞。

　　第二步，確定看到關鍵字可以回想起整句話。想到上面的關鍵字，我們就能想起整句話

　　第三步，用圖像記憶法連結關鍵字。

以上是挑出來的關鍵字，你可以試試，在上例中，把右邊的詞蓋起來，只看左邊的關鍵字 是否可以回想起右邊的句子。然後多試幾次，直到只看左邊的關鍵字可以回想到右邊的句子為止。

一個輕輕的汽球，搖搖擺擺的往上升，飄過一個正在招手的人，那個人正站在七彩的雲彩上。雲彩上除了站了一個人，還長了一棵金色的柳樹，一個拿著捧花的新娘走了過來靠在金色的柳樹上，此時燈光一暗，新娘快速的拋開身上的白紗變成一個正在熱舞一個身材姣好的女人，因為燈光很暗，只看到影子。影子搖動著，原來是在一個心形的舞臺上跳著。舞臺邊還長著一棵小小的苦菜，苦菜被拔了起來，放到水底清洗著。

水上還有小小波浪動著，波浪往前走，打到了水草，水草被波浪打到，還順著波浪搖來搖去。把鏡頭拉遠，原來水草長在一潭池子裡，這潭池子邊邊還冒著清泉，清泉啵啵冒出來，還突出水面。清泉邊的水面，還有一條虹映在上面。因為清泉的流動，使水面映著的虹蕩漾著，一些浮藻飄了過來蓋住了虹的影子，但是浮藻

飄走了，虹又出現了。一個人撐著篙，劃了過來把虹又給打散了。那個人的頭髮，是青草。那人抬頭，向上望，天上有星輝，他便放歌起來了。

　　然後拿起笙簫咿咿呀呀吹了了起來。忽然，有隻蟋蟀在簫裡面，像被吹箭一樣，咻一聲被吹了出來，落到了一座橋上，蟋蟀在橋上跳呀跳的，好像被嚇到了嘰嘰的叫，有個人把手放到嘴上，叫牠別出聲，還把衣袖揮了揮，想把蟋蟀趕走。那衣袖又揮了一下，卻變成七彩的雲彩。

發明家

　　發明家向朋友誇耀：「我發明了一種機器人，簡直和人一模一樣！」

　　朋友問：「它從不出錯嗎？」

　　發明家：「不。但是當它犯了錯誤時，會把責任推到其它機器人的身上！」

05 按順序記憶下列詞語

遊戲目的

編故事，快速記憶

遊戲準備

形式：互相編故事

時間：20分鐘

場地：室內

遊戲內容

桌子、雲朵、坦克、鉛筆、大樹、看戲、開水、氣球、母牛、說話、自習、武術、百貨大樓、公路、怪物、房間、大炮、校園、美國、暖氣。

記憶加油站

　　如果死記硬背，5分鐘內要按順序記下20個獨立的詞語，確實有些難度，那麼，讓我們用聯想記憶法試試，體會一下，可將這些詞聯想為：

　　自己吃飯的桌子突然變成了七彩雲朵，托起了坦克，飛過之處落下了許多鉛筆，到地上變成了大樹，坐在大樹上看戲，口渴了，想喝開水，拽著氣球飄下樹，正落到一頭母牛身上，母牛說話了，讓你快去上自習，自習課上教了武術，使你一下跳上百貨大樓樓頂，不知什麼時候，樓頂修成了公路，公路上跑來一隻怪物，托著你的房間往大炮裡送，要打通校園地面連接美國的暖氣。

孫子兵法

遊戲目的

編故事，記憶孫子兵法的內容

遊戲準備

形式：互相編故事

時間：20分鐘

場地：室內

遊戲內容

《孫子兵法》是中國古典軍事文化遺產中的璀璨瑰寶，是中國優秀文化傳統的重要組成部分。作者為春秋末年的齊國人孫武（字長卿）。下面我們來教大家怎麼樣運用故事記憶法記憶《孫子兵法》裡面的十三篇。

一、計篇

記憶加油站

一隻（一計）母雞參加動物界的第二次世界大戰（二戰），被敵軍的三隻公雞（三攻）抓住，隨後被判處死刑（四形），結果被敵軍一個善良的護士（五勢）從一堆牛屎（六實）中救走了。

護士犯了欺君（七軍）之罪，被判罰喝下很多白酒
（八九），她酒醒（九行）後，跟母雞一起逃了出來，
路上遇到了她們的死敵（十地）—— 三隻公雞。

這三隻公雞在用火圍攻一群嬰兒（十二火），於是
母雞和護士趕緊撥打（十一九）電話，把火撲滅了。她
們把受傷的嬰兒送到醫院，醫生用剪刀（十三間）給這
些嬰兒實施手術，最後把嬰兒治好了。

最後，母雞和護士被頒發了和平勳章！

這種方法就是我們利用故事記憶法，把一些關鍵字
組成一段生動的故事，比如計篇，我們就像上面裡的故
事一樣，編成一隻母雞。這樣便能很快的記住這些計
謀。

07 記憶魯迅的作品

遊戲目的

編故事，記憶魯迅的作品

遊戲準備

形式：互相編故事

時間：10分鐘

場地：室內

記憶加油站

　　魯迅寫完《狂人日記》後，《從百草園到三味書屋》，找到《孔乙己》，請他幫忙做《一件小事》，然後回到《故鄉》看《社戲》。

　　把魯迅的作品利用聯想連接起來，方便快捷。

 08
記憶茅盾的作品

遊戲目的

編故事，記憶茅盾的作品

遊戲準備

形式：互相編故事

時間：10分鐘

場地：室內

記憶加油站

　　茅盾心裡很矛盾，他在《子夜》寫完《白楊禮讚》後，反覆考慮著是不是去《林家鋪子》養《春蠶》，因為蠶不會蛀《蝕》白楊樹。

　　想像力是編故事的重要方法。

09
記憶老舍的作品

遊戲目的

編故事，記憶老舍的作品

遊戲準備

形式：互相編故事

時間：10分鐘

場地：室內

記憶加油站

老舍把他的房舍改成了《茶館》，並告訴《駱駝祥子》不要去《龍鬚溝》，要回老家過《四世同堂》的日子。

借助想像力編故事，更形象、更深刻。

巧計特殊單詞變複數

遊戲目的

編故事，記憶單詞。

遊戲準備

形式：互相編故事

時間：10分鐘

場地：室內

遊戲內容

以「f（e）」結尾的名詞變複數時，有的可以直接加「s」，有的則把「fe」改為「v（e）」再加「s」。如leaf（樹葉）、half（一半）、self（自己）、wife（妻子）、knife（刀子）、shelf（架）、wolf（狼）、thief（強盜）、life（生命），這九個名詞變複數時，都要

改「f（e）」為「v（e）」再加「s」，其他的以「f（e）」結尾的名詞則直接加「s」。

記憶加油站

為了記住這九個名詞，不妨編段故事：狼吃掉一半樹葉，妻子自己站在架子上用刀子刺殺，結束了強盜的生命。

很嚴重

一位病人來找精神科醫生：「醫生，怎麼辦？我一直覺得我是一隻母雞。」

醫生：「喔？！那很嚴重呀，怎麼現在才來求醫？」

病人：「因為最近我的家人在等我生蛋啊！」

三十六計

遊戲目的

提升故事記憶法

遊戲準備

形式：討論

時間：20分鐘

場地：室內

遊戲內容

　　金蟬脫殼，拋磚引玉，借刀殺人，以逸待勞，擒賊擒王，趁火打劫，關門捉賊，混水摸魚，打草驚蛇，瞞天過海，反間計，笑裡藏刀，順手牽羊，調虎離山，李代桃僵，指桑罵槐，隔岸觀火，樹上開花，暗渡陳倉，走為上，假癡不癲，欲擒故縱，釜底抽薪，空城計，苦

肉計，遠交近攻，反客為主，上屋抽梯，偷樑換柱，無中生有，美人計，借屍還魂，聲東擊西，圍魏救趙，連環計，假途伐虢。

記憶加油站

要熟記這些妙計，非為易事，在三十六計中每計取一字，連綴成詩一首：金玉檀公策，藉以擒劫賊。魚蛇海間笑，羊虎桃桑隔。樹暗走癡故，釜空苦遠客。屋樑有美屍，擊魏連伐虢。 詩有40字，其中多出4個。三十六計為檀公所輯，故有「檀公策」之字，而最後「假途伐虢」之計，用了兩字。

⑫ 劉墉的計謀

遊戲目的

提升故事記憶法

遊戲準備

形式：討論

時間：20分鐘

場地：室內

遊戲內容

　　和珅是清朝時期的大奸臣，常設計害人。而清官劉墉一心為國，助人救人。一次，和珅抓住一個被冤枉的人，對他說：「我要制裁你。在行刑前，你先預言一下，不久要發生什麼事，說對了，就讓你自縊而亡，說錯了就要凌遲處死。」被冤枉的人六神無主，不知該怎

麼辦。劉墉知道後，派人悄悄告訴這人一句話。於是第二天行刑時，這人說出了這句話，終於讓和珅無法處決他，進而死裡逃生。請問，劉墉說的是什麼話呢？

記憶加油站

劉墉告訴那人：要被凌遲處死。若真讓那人自縊而死，則預言錯誤，該凌遲處死；若真凌遲處死那人，則說明預言正確，該讓他自縊身亡。結果兩種方法均不能治他於死地。

這是透過講故事來提升記憶力，是編故事記憶法的另一種形式。

故事記憶學堂

　　展開豐富的想像是編好故事的第一步。所以，平時我們可以透過對實物的觀察、記憶、比較的方法，激發我們的想像力。在使用故事記憶時，應將需要記憶的內容編進故事裡，以方便記憶。通常，我們可以採取以下的方法來進行編故事：

1、減法，提取關鍵字。找出內容裡的關鍵字，然後精簡不需要記憶的內容。

2、乘法，想像，把關鍵字變成圖像，關鍵是清晰。方法：諧音、相關、單字聯想、拆分聯想、動作。

3、加法，把想像的圖像進行連接 ，就是編故事，關鍵是誇張，動畫，有序。

4、定位，把要記得和你想的聯繫一起。

5、複習，編好故事後，再回憶，這樣記憶更深刻。

Part 10

歌訣記憶： 把枯燥材料編成「順口溜」

　　歌訣記憶，是把記憶的內容編成口訣、順口溜等記憶。這是一種變枯燥為趣味、輕鬆有效的記憶方法。歌訣記憶法的主要特點是：趣味性強、易於誦讀、方便記憶。

　　歌訣記憶法無疑對提高記憶效率有重要的作用，但它也有一定的局限性。一是運用此法的人必須具備編寫歌訣的能力，否則只好去記別人編的東西。如果歌訣編得不準確、不簡練，也失去它的意義。二是在需要記憶的材料上又多了歌訣這一層，弄不好反而誤事。

01 故事新編

遊戲目的

編口訣，巧記憶

遊戲準備

形式：互相編口訣

時間：5分鐘

場地：室內

遊戲內容

《故事新編》8篇：

《補天》《奔月》《理水》《采薇》《鑄劍》《出關》《非攻》《起死》

提示：

《補天》須《奔月》，《理水》還《采薇》；《鑄

劍》《出關》去，《非攻》《起死》歸。

只在篇名之間添幾個字，形成有一定意義的句子，組成歌訣，記憶起來就方便多了。

8篇故事連接有序，邏輯「合」理，記憶快捷。

職業病

一個拳擊運動員對醫生說：「我失眠了有什麼辦法能治？」

醫生：「你在睡前數數從一數到九十九就行了。」

運動員：「這辦法我試過，但每當數到九我就會從床上跳起來。」

北美五大湖

遊戲目的

編口訣，熟練掌握地理知識

遊戲準備

形式：互相編口訣

時間：5分鐘

場地：室內

記憶加油站

根據「北美五大湖，蘇密休伊安」寫出北美五大湖名稱。北美五大湖，相互連成。在冰川作用下，構成湖泊。美國與加拿大共有四個：「伊利」、「安大略」、「蘇必」與「休倫」湖，中間有明顯的分界；「密歇根湖」為美國獨有。五湖的總面積，居世界第一。

03 魯迅作品

遊戲目的

編口訣記憶魯迅作品

遊戲準備

形式：互編口訣

時間：3分鐘

場地：室內

遊戲內容

魯迅作品的記憶

遊戲答案

高一興奮來《吶喊》，

高二分科要《彷徨》，

《故事新編》在高三，

《朝花夕拾》可奈何？

《野草》堆裡看夕陽。

利用歌訣的形式，把魯迅的雜文作品透過我們讀中學的心態編歌訣，然後用幾個詞巧妙地串連起來，讀起來琅琅上口，便於記憶。

簡訊

有次期末考，有個同學在廁所裡發簡訊被老師抓了，但是他死活不肯供出同黨，老師非常淡定地用他的手機群發了簡訊——「來二樓男廁所拿答案。」

然後，同黨們就從四面八方趕來了，全軍覆沒……

線段和角

遊戲目的

辨別數學概念

遊戲準備

形式：討論

時間：3分鐘

場地：室內

記憶加油站

四個性質五種角，還有餘角和補角；

兩點距離一點小，角平分線不放鬆；

兩種比較與度量，角的換算不能忘；

角的概念兩種分，三線特徵順著跟。

其中四個性質是直線基本性質、線段公理，補角性質和餘角性質；五種角指平角、周角、直角、銳角和鈍角；兩點距離一點中，指兩點間的距離和線段的中點；兩種比較是線段和角的比較，三線是指直線、射線、線段。

規矩

小男孩問和他一起玩耍的小女孩：「等妳長大了，願意和我結婚嗎？」

「哎呀，不行。」女孩說，「我是喜歡你的，但是不能跟你結婚。」

「為什麼呢？」

「因為在我們家裡，只有自己家的人才能結婚。比如爸爸娶了媽媽，奶奶嫁給了爺爺，叔叔和嬸嬸結的婚，都是這樣的。」

Games for memory practice.

中國省、自治區（不包括直轄市）

遊戲目的

編口訣，熟練掌握地理知識

遊戲準備

形式：互相提問

時間：3分鐘

場地：室內

遊戲答案

遼寧、吉林、黑龍江、雲南、貴州、四川、山西、陝西、西藏、青海、廣西、浙江、福建、甘肅、江蘇、江西、湖南、湖北、河南、河北、山東、安徽、寧夏、內蒙古、廣東、新疆、海南

記憶加油站

遼吉黑，雲貴川，陝西青藏（陝西、廣西、青海、西藏）浙福甘，

二江二湖二河山，安寧古廣（安徽、寧夏、內蒙古、廣東）新海灣。

除了掌握這些方法，對文理知識進行系統的梳理和複習也是很有必要的。

輕鬆一下

傷心

在富翁葬禮上一年輕人哭得死去活來。

不明真相的人們問：「是你父親嗎？」

年輕人哭得更厲害了：「不是，為什麼他不是我父親啊？」

人體必需的八種氨基酸

遊戲準備

形式：互相提問

時間：3分鐘

場地：室內

遊戲內容

記憶異亮氨酸、亮氨酸、色氨酸、蘇氨酸、苯丙氨酸、賴氨酸、蛋氨酸、纈氨酸

遊戲答案

下面的三個歌訣都是來記憶這些氨基酸的，我們不妨來試試：

（1）一兩色素本來淡些。

（2）假設借來一兩本書。

（3）雞蛋酥，晾（亮）一晾（異亮），本色賴。

記憶加油站

　　我們可以把這八種氨基酸取其中的一個關鍵字，然後根據其諧音編成歌訣來記憶。

輕鬆一下

老婆

　　爸爸問兒子：「你將來要娶誰做老婆？」

　　兒子：「平時奶奶最疼我了，所以我要娶奶奶做老婆。」

　　爸爸：「胡說，我媽媽怎麼可以做你老婆。」

　　兒子：「那我媽媽怎麼可以做你老婆？」

中國的鄰國

遊戲目的

編口訣，掌握地理知識

遊戲準備

形式：互相提問

時間：3分鐘

場地：室內

遊戲內容

中國的鄰國有朝鮮、俄羅斯、蒙古、哈薩克斯坦、吉爾吉斯斯坦、塔吉克斯坦、阿富汗、巴基斯坦、印度、尼泊爾、不丹、緬甸、老撾和越南，隔海相望的鄰國是韓國、日本、菲律賓、馬來西亞、汶萊、印尼。

記憶中國的鄰國有什麼妙招？

記憶加油站

我們可以把這些國家分為陸上鄰和隔海望兩部分，按照這種方法編口訣記憶，方法如下：

陸上鄰：朝俄蒙、哈吉塔，反時數（按反時針方向依次數），阿巴印、尼和不、緬老越，要記熟；隔海望，有六近，韓日菲、馬文印。把鄰國串聯起來，便於記憶。

輕鬆一下

軍事祕密

父親叫兒子去寄一封信，這封信是寫給在部隊的朋友的。

「我已經把信寄了。」兒子告訴父親。

「什麼，已經寄了？」父親驚奇地說：「你幹嘛不先問我一聲？信封上還沒寫地址呢！」

「這我知道，」兒子說，「我想那一定是軍事祕密。」

《史記》

遊戲目的

熟練掌握歷史知識

遊戲準備

形式：互相提問

時間：3分鐘

場地：室內

遊戲內容

《史記》的相關知識

遊戲答案

中國史記第一部

紀傳通史震千古

上至黃帝下漢武

篇篇心血一百三

七十列傳三十家

十二本紀又十表

記憶加油站

　　《史記》是中國第一部紀傳體通史，根據它的特點和所涵蓋內容，可以編成一段歌訣，既通俗易懂，又記憶牢固。

輕鬆一下

進步

　　某學生回家對其父說：「老師誇讚我的作文通順。」

　　父親問：「為什麼？」

　　子答：「前次老師說我的作文『狗屁不通』，而這次老師說我的作文『放狗屁』！」

09
英語介詞小用法

遊戲目的

掌握介詞的用法

遊戲準備

形式：互相提問

時間：3分鐘

場地：室內

遊戲內容

英語中介詞的用法

遊戲答案

早、中、晚要用in，

at 黎明、午夜、分。

年、月、季節、周，

陽光、燈、影（樹陰）、衣、冒（冒雨）in，

將來時in…以後，

小處at大處in，

有形with無形by，

語（言）、單（位）、材料則用in.

英語介詞的用法常常被混淆，不好記憶，我們可以找規律，編歌訣，這樣記憶起來更快速。

輕鬆一下

新兵訓練

班長要求新兵聽樹在說些什麼。過了一會新兵回報不知道，班長要求新兵再聽一次。這次新兵從樹後跑回來說：「樹說有話要跟班長講。」

⑩ 圓的輔助線畫法

遊戲目的

掌握圓的輔助線畫法

遊戲準備

形式：鉛筆，圓規

時間：3分鐘

場地：室內

記憶加油站

　　圓的輔助線，規律記中間；弦與弦心距，親密緊相連；兩圓相切，公切線；兩圓相交，公交弦；遇切點，作半徑，圓與圓，心相連；遇直徑，作直角，直角相對（共弦）點共圓。利用聯想的手法把畫法連接起來，就能熟練掌握操作方法。

⑪力的圖示法口訣

遊戲目的

掌握力的圖示法

遊戲準備

形式：紙，筆

時間：3分鐘

場地：室內

記憶加油站

你要表示力，辦法很簡單。選好比例尺，再畫一段線，長短表大小，箭頭示方向，注意線尾巴，放在作用點。

物體受力分析：施力不畫畫受力，重力彈力先分析，摩擦力方向要分清，多、漏、錯、假須鑒別。

　　牛頓定律的適用步驟：畫簡圖、定物件、明過程、分析力；選座標、作投影、取分量、列方程；求結果、驗單位、代數據、作答案。

　　利用簡化、聯想的手法，使知識熟記於胸。

草船借箭

　　草船行駛中。

　　魯肅：「真的可以借到箭嗎？孔明先生？」

　　諸葛亮：「相信我。」

　　魯肅：「可是我還是有些擔心……」

　　諸葛亮：「沒必要。」

　　魯肅：「你不覺得船裡越來越熱嗎？」

　　諸葛亮：「這麼說起來是有一點熱……有什麼不對勁嗎？」

　　魯肅：「我擔心敵人射的是火箭……」

　　諸葛亮：「哎？子敬，你會游泳嗎？我不會……」

12 地球特點

遊戲目的

掌握地球特點

遊戲準備

形式：相互編口訣

時間：3分鐘

場地：室內

記憶加油站

赤道略略鼓，兩極稍稍扁。自西向東轉，時間始變遷。南北為緯線，相對成等圈。東西為經線，獨成平行圈。赤道為最長，兩極化為點。

利用歌訣的形式把地球的特點串聯起來，便於記憶。

歌訣記憶學堂

　　編歌訣要注意平時的語言訓練，比如，老師或家長只需給學生準備的時間。要求準確、清晰、流暢、快速地朗讀一遍，然後再背誦一遍。這時，老師或家長對學生在閱讀中或背誦中的準確率、存在的問題，尤其是細節，分別做好記錄，並及時做好回饋。

　　歌訣記憶法的功能體現在：

　　簡化複雜的識記材料，縮小記憶物件的數量，加大資訊濃度，減輕大腦負擔；增強零散、少聯繫或無聯繫的識記憶材料之間的聯繫，透過編串組合，使零散的、無規則的材料渾然一體，使本來只能用機械方法記憶的內容有著獨特的效果。

　　編歌訣要注意：

　　歌訣要能抓住記憶材料本身的特徵，反映材料本身最主要最基本的內容。歌訣要符合自己的記憶任務。歌訣本身要自然、簡潔、容易上口，有節奏感、音樂感。

i-smart

智學堂

智慧是學習的殿堂

★ 親愛的讀者您好，感謝您購買 <u>過目不忘：培養孩子 理解能力的記憶遊戲</u> 這本書！

為了提供您更好的服務品質，請務必填寫回函資料後寄回，
我們將贈送您一本好書（隨機選贈）及生日當月購書優惠，
您的意見與建議是我們不斷進步的目標，智學堂文化再一次
感謝您的支持！
想知道更多更即時的訊息，請搜尋"永續圖書粉絲團"

您也可以使用以下傳真電話或是掃描圖檔寄回本公司電子信箱，謝謝！

傳真電話：　　　　　　　　　電子信箱：

（02）8647-3660　　　　　　 yungjiuh@ms45.hinet.net

姓名：＿＿＿＿＿＿＿ ○先生 ○小姐 生日：＿＿＿＿＿＿ 電話：＿＿＿＿＿＿＿

地址：＿＿＿＿＿＿＿＿＿＿＿＿＿＿＿＿＿＿＿＿＿＿＿＿＿＿＿＿＿

E-mail：＿＿＿＿＿＿＿＿＿＿＿＿＿＿＿＿＿＿＿＿＿＿＿＿＿＿＿＿

購買地點（店名）：＿＿＿＿＿＿＿＿＿＿＿＿ 購買金額：＿＿＿＿＿＿

職　　業：○學生 ○大眾傳播 ○自由業 ○資訊業 ○金融業 ○服務業 ○教職
　　　　　○軍警 ○製造業 ○公職 ○其他＿＿＿＿＿＿＿＿＿＿＿＿＿

教育程度：○高中以下（含高中）　○大學、專科　○研究所以上

您對本書的意見：☆內容　　　　 ○符合期待 ○普通 ○尚改進 ○不符合期待
　　　　　　　　☆排版　　　　 ○符合期待 ○普通 ○尚改進 ○不符合期待
　　　　　　　　☆文字閱讀　　 ○符合期待 ○普通 ○尚改進 ○不符合期待
　　　　　　　　☆封面設計　　 ○符合期待 ○普通 ○尚改進 ○不符合期待
　　　　　　　　☆印刷品質　　 ○符合期待 ○普通 ○尚改進 ○不符合期待

您的寶貴建議：

智學堂

智慧是學習的殿堂

請沿此虛線對折免貼郵票，以膠帶黏貼後寄回，謝謝！

智慧是學習的殿堂

永續圖書線上購物
www.foreverbooks.com.t

i-smart